畫花世界

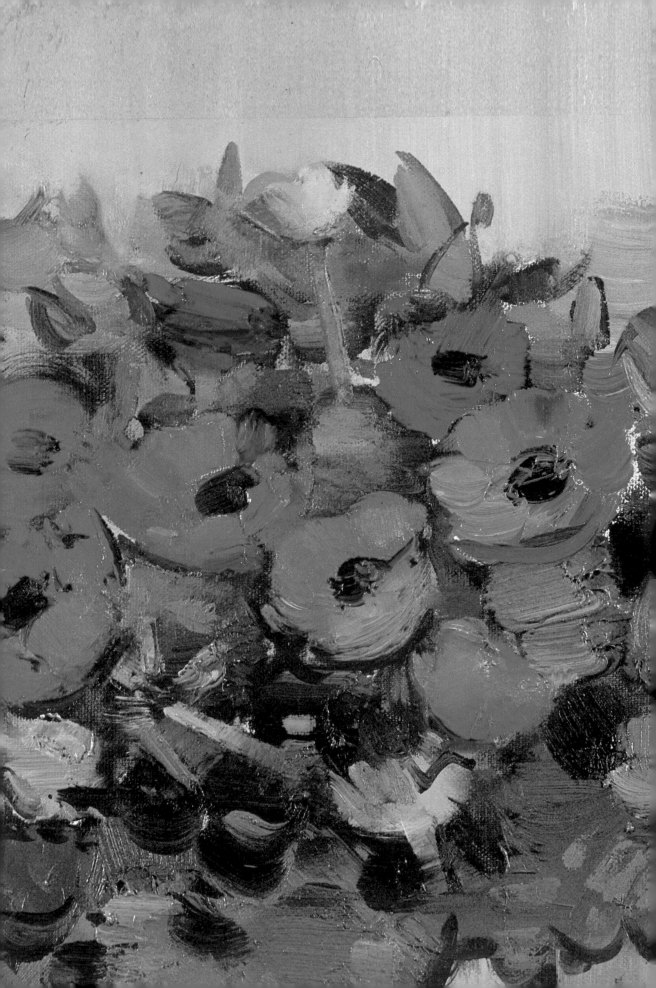

畫花世界

Parramón's Editorial Team 著

謝瑤玲 譯　　游昭晴 校訂

三民書局

目錄

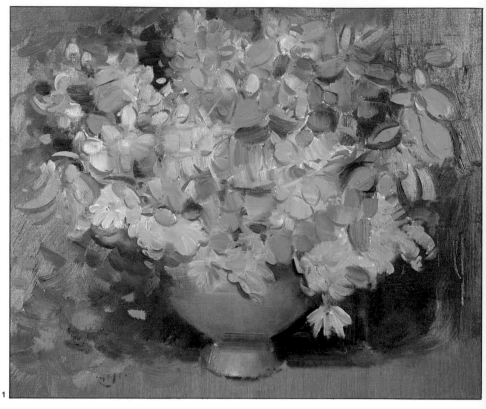

圖1至3. 本書作者法蘭
契斯科·克雷斯波 (Fran-
cesc Crespo)（右上及左
下）和荷西·帕拉蒙(José
M. Parramón)（右下）所
畫的花卉畫。

1

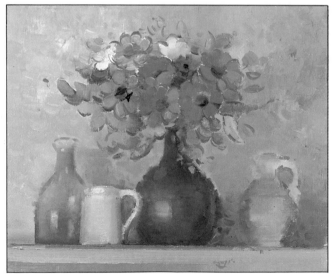

2

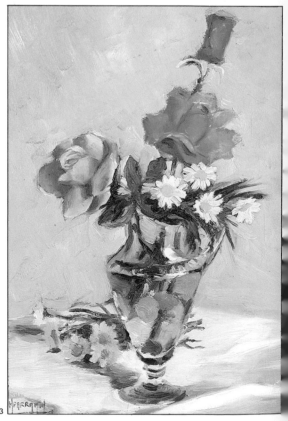

3

畫圖之樂

眾所皆知,畫圖可以帶給人心靈的滿足,和一種難以言喻的幸福感。不過,在種種繪畫類型中,最能帶給繪畫者樂觀知足和喜悅的一種,就是花卉畫。

花卉的種類之多及色彩的明亮、豐富,會使觀看的人感受到一種渾然天成的美。對畫家或藝術家而言,這種絢爛的色彩,會使他們渴望在畫布上捕捉及詮釋這種天然的美。也正是這種興奮、歡喜的感覺,創造出了許多風格不同的佳作。談到這裡,你不會自然而然地想到梵谷 (van Gogh) 的《向日葵》(The Sunflowers)嗎?簡單的一束花不僅有鮮明的色彩而已,它複雜的外形也能賦予畫家豐富的靈感。而各種花所蘊含的美也都能藉由許多重要的藝術作品加以呈現。

本書的目的是希望能為想藉花的色彩和形狀來表達自我的讀者們帶來靈感。

第一章先簡短的介紹一下花卉畫的歷史,然後才討論一些畫花卉的概念和技巧。本書亦將完整精確地說明花卉畫最常用到的材料和方法。花卉畫的主角——色彩——也會以一特定觀點加以分析,以避免任何不必要的複雜枝節。

創作花卉畫的各種方式——自到戶外寫生至在畫室裏構圖,從畫簡單的一瓶花到畫各種風景中的無數鮮花——在本書都會一一提及。當然,在畫花的過程中,也不要忽略了打底稿的重要性。本書將以一整章解釋打底稿時的一些要點。

最後,本書所收的各種圖例更呈現出花卉畫可能運用的許多種風格。

在東方，尤其是在中國和日本，長久以來花卉一直被視為作畫的主題之一。在西方，花卉與其他靜物主題一樣，在濕壁畫與馬賽克上都被視為一種裝飾。到十六世紀末，荷蘭派的畫家和義大利畫家卡拉瓦喬(Caravaggio)才畫出真正的靜物畫。在法國，到了十八世紀時，畫靜物 —— 尤其是花卉 —— 成為當時藝術家常畫的主題。稍後，印象派畫家及現代畫家，自莫內(Monet)、梵谷(van Gogh)到奧斯卡‧柯克西卡(Oskar Kokoschka)，都在靜物畫中展現他們對光線、構圖和色彩的想法。

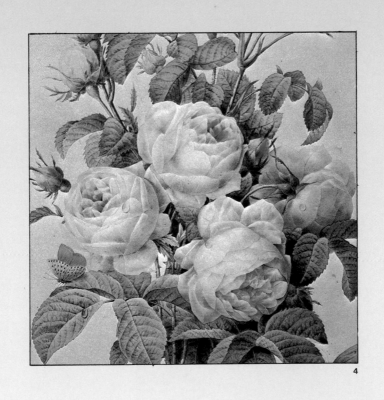

4

花卉畫的歷史

西方為裝飾，東方為藝術

很有趣的，在西方的藝術史中，畫花卉由僅是裝飾的目的躍升為美術主題是相當晚期的發展。希臘人和羅馬人以花卉主題的濕壁畫和馬賽克來裝飾屋子，但那就像我們今天貼壁紙差不多。中世紀時，許多加裝飾的手稿書頁上也都繪有花環圖案。幾世紀來所出版的有關植物的書籍中所包括的插畫和版畫，也都只是為了能使其描述更清楚而已。

在東方就完全不同了。數千年來，中國的許多大畫家都以花卉為主題，展現出花草的美麗姿態。在宋代(960–1279)期間，花鳥畫已發展到極高的水準，幾乎到了令人歎為觀止的地步。另一個例子是日本。日本的傳統屏風都是以植物、竹子和花卉等主題裝飾的。這些屏風畫最後演進為一種精緻的藝術形式，有它極其獨特的技巧。

中國和日本的繪畫技巧，幾乎都呈現在水墨畫和水彩畫上。由於東方藝術藉墨水與直接的方式詮釋自然萬物，所以毛筆是很理想的工具。這些畫在紙或絹上的畫，是可以捲起來收藏的。

圖4. （前頁）皮耶─約瑟夫·雷多特 (Pierre-Joseph Redouté, 1759–1840)，《花束與蝴蝶》(Bunch of Flowers with Butterflies)（局部），私人收藏，倫敦。

5

6

圖5和6. 《羅馬，帕拉提諾之利薇亞屋》(Livia House in the Palatino, Rome)，及被拘禁於倫敦塔之卡洛斯·狄歐利安(Carlos de Orleans) 所寫的詩的一頁手稿。羊皮紙之年份為1599年。倫敦大英博物館。

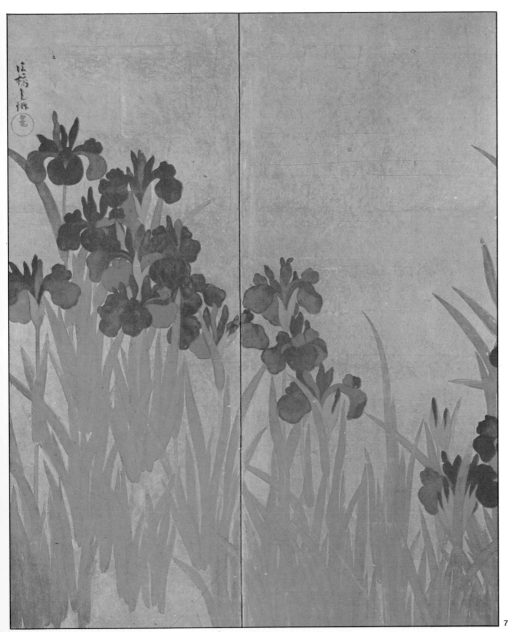

圖7至9. 尾形光琳(Ogatu Khörin, 1658-1716),《鳶尾花》(Iris), 根津美術館 (Nezu Museum), 東京。江戶時期的日本藝術作品。 Te Ch`ien,《蓮花與水鳥》(Lotus Flowers and Aquatic Birds), 國立博物館, 東京。陳薰(Wu Chen) (音譯名),《竹》(Bamboo), 國立故宮博物院, 中華民國。

從植物研究到花卉畫

在十六世紀末期崛起的荷蘭派畫家被公認是花卉畫的創始者。兩百多年間,許多荷蘭與法蘭德斯畫家以花卉為主題作畫,使花卉畫終被視為一種藝術形式。杜勒(Albrecht Dürer, 1471–1528)可以說是這類繪畫真正的創始者。他對花卉主題的研究在當時是很不尋常的,他的水彩畫尤其影響了荷蘭派的許多位畫家。花卉畫在歐洲有很長的一段時間是用在植物學的插圖上。以藥用植物與花卉為主的書籍會附有許多插圖,且多半摘錄自希臘藥學家戴奧斯科賴狄士 (Dioscorides)於西元一世紀時編纂的五冊套書。當時

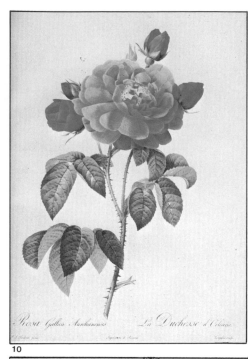

圖10. 皮耶—約瑟夫·雷多特,《玫瑰》(The Roses),畫於182年左右,私人收藏,倫敦。

圖12. 杜勒(1471–1528),《草地》(The Big Clod (Grass)),亞伯提納,維也納。

10

圖11. 羅蘭特·沙夫瑞(Roelandt Savery, 1576–1639),《壁龕的鮮花、蜥蜴和昆蟲》 (Flowers in a Niche with Reptiles and Insects),中央美術館,烏特瑞克。

11

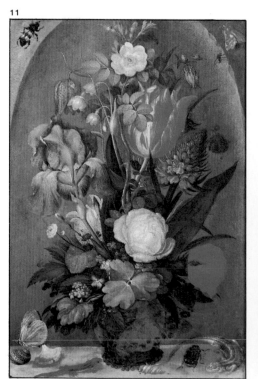

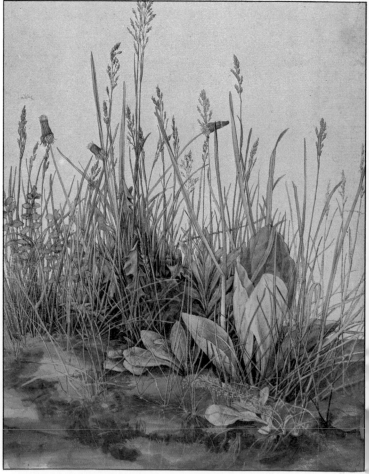

12

大部份的花卉畫水準很差,有許多尚待改進之處,他們缺乏對以自然景物為主題的美學觀察,而且無法賦與任何藝術上的詮釋。

但是到了十四和十五世紀,義大利和日耳曼都出版了一些插圖寫實且自然的藥草書。自那時起,由於自然科學的突飛猛進,植物畫家們更擅於表達及運用更多的技巧。新大陸的探險發掘了許多奇花異草,為花卉藝術注入了更多活力。

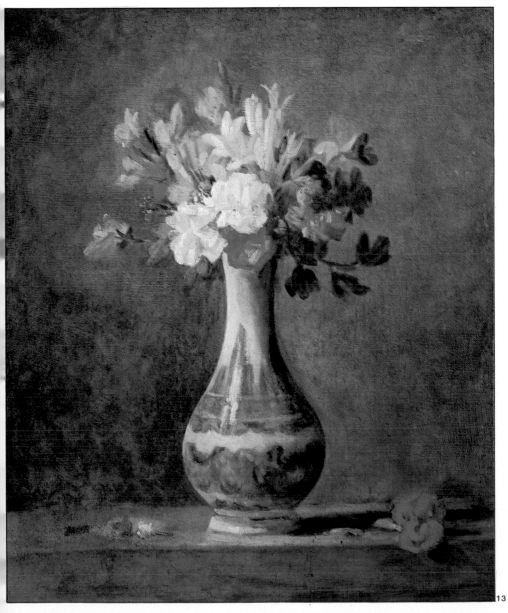

圖13. 夏丹 (Jean-Baptiste Siméon Chardin, 1699–1779),《藍花瓶裏的花》(*Flowers in a Blue Vase*),蘇格蘭國家畫廊,愛丁堡。

印象派的花卉畫

在十九世紀後半期產生的印象派，打開了現代藝術之門，此後畫家們便將花卉視為一個畫作的主題了。

儘管印象派有不同畫風的呈現，然而他們一貫傳承的精神，即在強調光、色彩與主題的特質。毫無疑問的，花卉的鮮活外形與明亮的顏色是絕佳的表現題材，應是其他自然或人工的形體所無法比擬的。

許多畫家，這裡以亨利‧范談─拉突爾(Henri Fantin-Latour)、莫內、雷諾瓦

Nymphéas)，以光與色的大膽運用，獨具創意地詮釋了主題。事實上，印象派時期的這種創新已被許多畫家和畫評家視為一般所謂抽象畫的真正起源。

圖14. 亨利‧范談─拉突爾(1836–1904)，《莃菜花》(Nasturtiums)，維多利亞與亞伯特博物館(Victoria and Albert Museum)，倫敦。

圖15. 雷諾瓦(1841–1919)，《春花》(Spring Flowers)，佛格美術館(Fogg Art Museum)，麻州劍橋。

14

(Pierre-Auguste Renoir)、梵谷、高更(Paul Gauguin)、馬諦斯 (Henri Matisse) 和皮特‧蒙德里安(Piet Mondrian)為例，他們被認為最好的作品皆是以花卉為主題。莫內(1840–1926)畫有一系列的畫作，其中有名的《睡蓮》(Water Lilies)（又稱

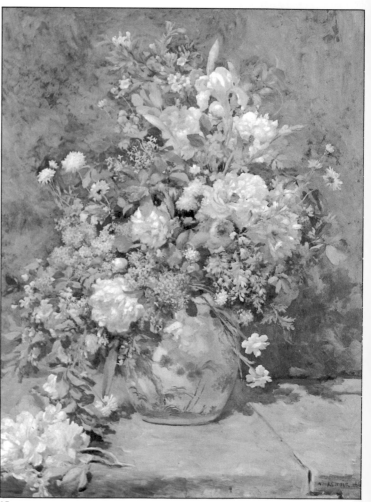

15

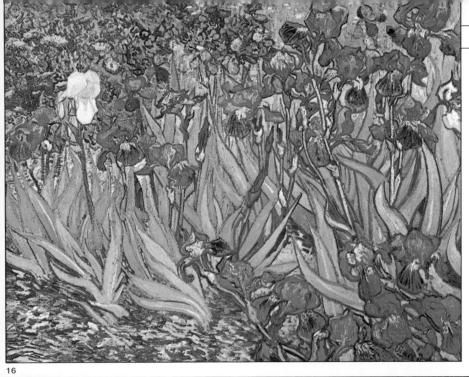

圖16. 梵谷(1853-1890)，
《鳶尾花》(*Irises*)，私人收
藏。

圖17. 莫內(1840-1926)，
《睡蓮湖畔》(*Lake with
Water Lilies*)，巴黎奧塞美
術館。

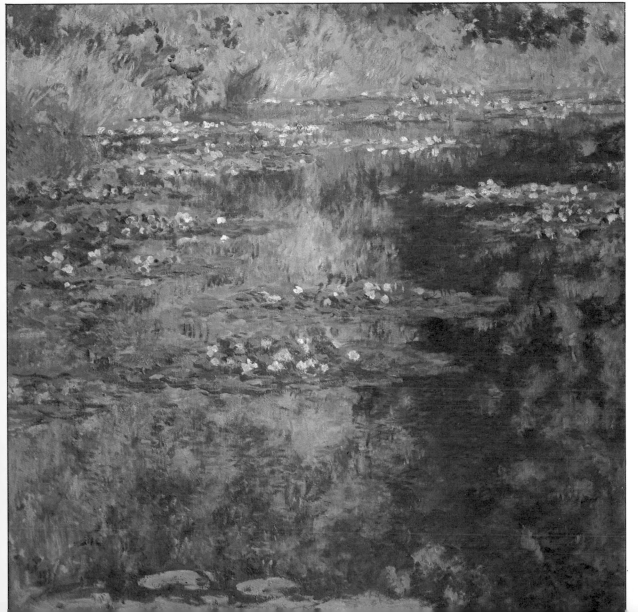

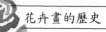

今日的花卉畫

以莫內為主要創始者的印象派畫家對今日的許多畫風都有深刻的影響。在印象派之後興起的畫派,以時間先後順序區分,包括了**後印象派**(1890)、**野獸派**(1905)、**立體派**(1908)、**表現派**(1918)、**超寫實派**(1919),和在這種不斷的騷動下產生的**抽象藝術**(1910)。

除了抽象藝術外,花卉一直是許多畫派慣用的主題。花卉畫在藝術史上的重要性,由梵谷的後印象派花卉畫可見一斑;他的《鳶尾花》(*Irises*)在拍賣會上賣得空前高價便是例證。而另一位後印象派畫家——葉米爾‧諾爾德(Emil Nolde),也是梵谷、愛德瓦‧穆克(Edvard Munch)和詹姆斯‧恩索爾(James Ensor)的追隨者,大部份的畫作都以花卉為主題。野獸派大師馬諦斯在許多幅畫作中都畫花,或用其做為畫作的主題,或做為肖像、畫中的裝飾。表現派畫家柯克西卡和超寫實派畫家雷內‧馬格利特 (René Magritte) 也擅於畫花。由此可見,花卉畫是今日藝術中一種傳統且普遍的主題,更是世界各地的許多畫家都喜愛的。

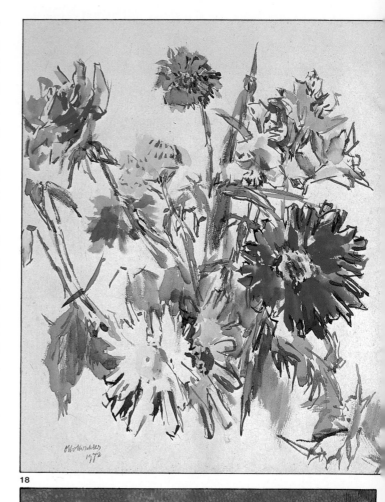

圖18. 奧斯卡‧柯克西卡 (1886-1980),《花》(*Flowers*),私人收藏。

圖19. 瑪莉亞‧黎厄斯(María Rius),《聞》(*Smell*),童書的插畫,私人收藏。

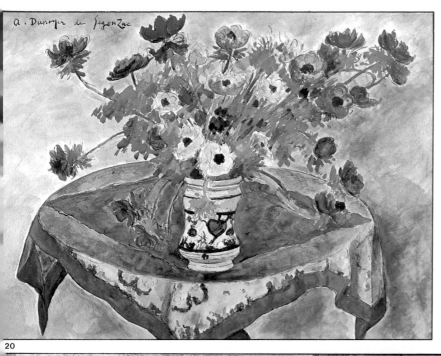

圖20. 安德列・杜諾耶・德席貢扎克 (André Dunoyer de Segonzac, 1884–1974),《秋牡丹與藍桌布》(*Anemones and Blue Veladores*), 私人收藏。

圖21. 葉米爾・諾爾德(1867–1956),《大罌粟花》(*Big Poppies*), 私人收藏, 倫敦。

本章將告訴你，當你以三種傳統畫材——油畫顏料、水彩和粉彩——畫花時，將會需要哪些材料。你也會得到有關其他畫材——如色鉛筆、蠟筆、粉蠟筆和壓克力顏料——的資訊。但不管你用什麼技巧，都必須先熟知材料。仔細閱讀內文，並注意每種技巧最適合之材料、色彩之呈現、畫筆及不同品質之粉彩筆、蠟筆和鉛筆等的插圖及其說明。等你選出最適宜的材料後，就可以準備動手畫花了。

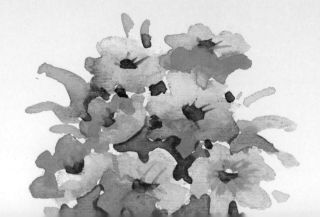

材料與程序

基本顏色

首先我們要注意，畫花的材料和方法與
畫其他主題所用的並無不同。當然，我
們將會討論每種技巧的特殊之處。不過，
最「傳統」的畫材，也是在畫花卉主題
最常被選用的，仍然是油畫顏料、水彩
和粉彩。但試驗一下使用其他的畫材還
是很好的。我們甚至可以運用多種畫材
於同一構圖上。至於選擇用什麼畫材，
則視每位畫家的個性與他（她）的需求
和經驗而定。

除此之外，不管畫家選用什麼畫材，我
們都建議他（她）使用一組「基本顏色」。
基本顏色自然也是看個人的喜好而定，
但眾所皆知的，有基本的三種顏色：紫
紅，黃和藍，也就是所謂的「三原色」。

以下是「基本顏色」的範例：

　　檸檬鎘黃
　　土黃
　　鎘橙黃
　　淡鎘紅
　　深茜草紅
　　焦褐
　　濃綠
　　淡鈷藍
　　普魯士藍
　　鈦白
　　象牙黑

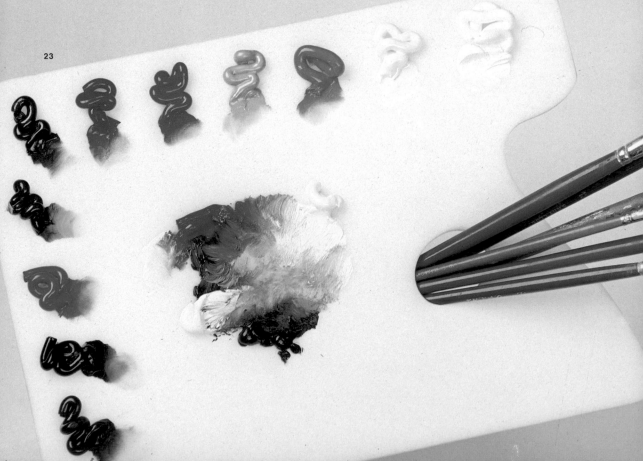

黑色是個美妙的顏色；它獨一無
二，但使用時必須萬分謹慎，比
例合宜。用太多黑色，會使畫面
顯得骯髒，且破壞畫面的和諧。
許多教師都奉勸學生不要在調色
盤上放入黑色，可以用普魯士藍、
深茜草紅和焦褐或濃綠的混合色
來取代黑色。

24

25

26

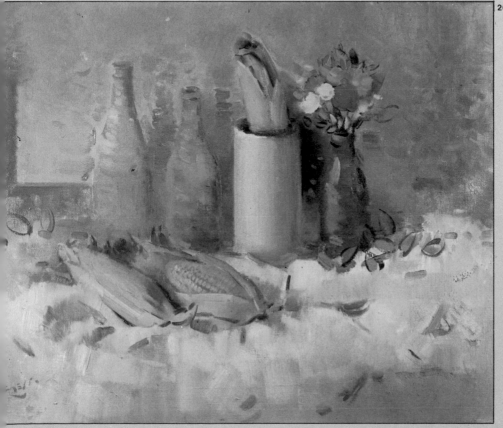

圖23. 這裏你可看到
一組「基本顏色」。中
央處是黃、深茜草紅
和普魯士藍三色的混
合。這些顏色被視為
「原色」，以它們便可
畫出所有自然的色
彩。

圖24. （左上）這幅
三朵玫瑰的畫是僅以
三個顏色：中鎘黃、
深茜草紅、普魯士藍，
再加上鈦白色畫出
的。這是三個「原色」
便可畫出自然中所有
色調與色彩的佳例。

圖26. 法蘭契斯科·
克雷斯波以圖23之
「基本顏色」所畫出
的畫。

畫花卉的「特定」色彩

有些花具有其獨特的色彩，且有時極其濃艷——尤其是紅色系——因此光用「基本顏色」的色彩很難取得完全相同的顏色。而在調色的同時，你也有可能把顏色弄髒，這是在畫花卉時不可原諒的錯誤。

許多顏料廠商生產多種不同色調的紅色和藍紫色，濃艷亮麗，與花色相似。每家廠商對這些顏色的命名都不盡相同；有時正巧一樣，有時卻不然。這些顏色或許色調上會有些微差異，但實際上是相同的。在此，我們特別為你選出了四種色彩：紅紫、淡鈷藍紫、茜草粉紅和永固藍紫。

因此，視你所要詮釋的是哪一類花卉，來選用這些顏色中的一或兩種，即可以取得明亮又濃郁的色彩，或甚至微妙優雅的明暗對比。這些特殊的顏色有助於你不必費力調和便可得到特定的透明度。必要時，你只需加入白色便可調出較淡的顏色。

圖27. 現今有許多最佳色彩是人造的。現代化學創造出鮮明的染料，色澤不但富麗而且不怕因日晒而變質。以紅色和藍紫色而言，以前自一種叫Rubia tinctoria的植物才能取得的一種叫「茜素」的物質，現在卻是用合成的。鈷藍紫色是另一種特殊的顏色；自十九世紀中葉以來便為畫家所採用。這個顏色是以鈷磷酸製成的，有淡與深二色。

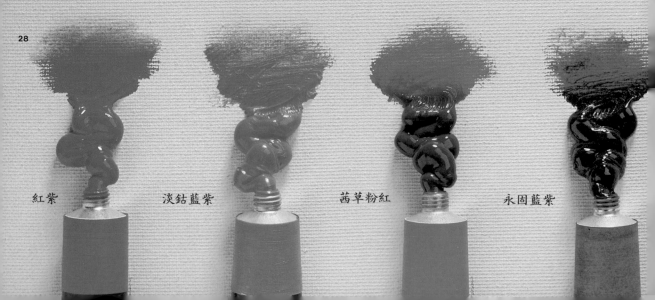

紅紫　　　　　淡鈷藍紫　　　　　茜草粉紅　　　　　永固藍紫

圖29. 自克雷斯波所畫的這幅《秋牡丹》
(Anemones)中，你可以看到混合第22頁底下四
種「特殊」色彩的結果。

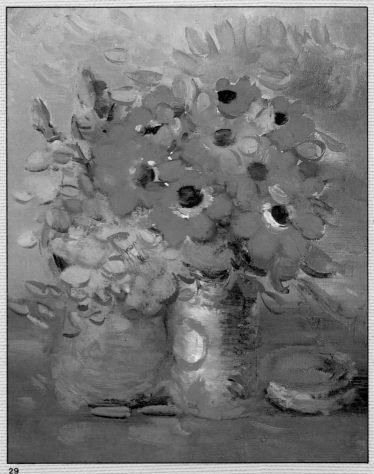

29

圖30. 克雷斯波不只用製造廠商之現成的顏
色，也用他自己調混出的色彩。這個調色盤顯
示克雷斯波常用的顏色：土黃、冷中灰、暖赭
灰和藍灰色。

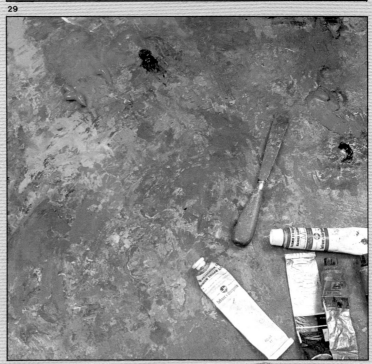

30

油畫顏料

油畫和粉彩是畫花卉主題的兩種傳統表現方法。油畫顏料是以粉狀色素加油脂（葵花籽、堅果或罌粟油）、蠟，再加上樹脂而製成的。

你可能已經知道，市售的油畫顏料是錫管裝，分有四、五種規格；白色是最大號的，因為使用量較多。油畫顏料的色彩相當多；有些顏料色表包含了九十種不同的色彩，雖說多數畫家在一幅畫中最多只用十或十二種的顏色。畫油畫時，必須有支豬鬃畫筆，這種筆硬但同時具有彈性。貂毛和獴毛畫筆很軟，適宜畫纖細的筆觸──已稀釋過的顏色。另外，為控制油畫顏料厚度和乾的時間，可以用許多種油料和洋漆當稀釋劑。市面上可找到稀釋油畫顏料的特殊產品，但基本的製法是混合亞麻仁油和松節油。這樣的混合溶劑在第一層時松節油的含量必須多於亞麻仁油，才不會使顏料乾裂。

最後一點忠告：當你準備開始作畫時，手邊務必要有許多破布和舊報紙──有一捲紙巾更好──以及一把抹刀，才能隨時清理畫筆和調色盤。

圖 31 和 32. 一般而言，油畫是最常用的素材，畫花卉可能也是最好的。

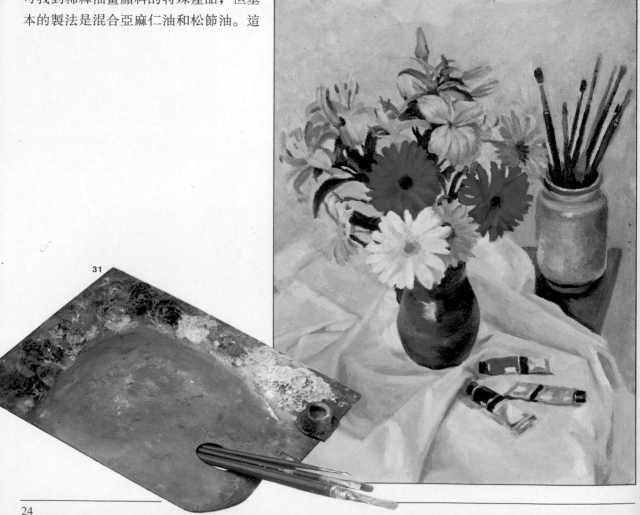

31

32

33

34

圖 33 至 35. 自本畫的逐步　層層疊畫的色彩才能顯示這
發展，你可看到油畫顏料之　幅靜物畫的多重色調。
不透明性的功能。主題需要

35

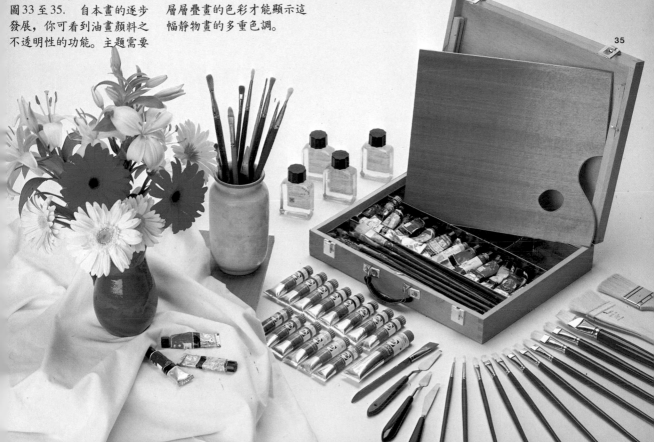

水彩

水彩是以色素加阿拉伯膠、甘油、蜂蜜和水製成的。市面上的水彩產品種類極多：有盤裝乾水彩、盤裝濕水彩、管裝乳狀水彩，和罐裝液態水彩。最常用的是盤裝乾水彩和管裝乳狀水彩。

最好的水彩筆是貂毛筆：毛可順著畫家使得力道而彎曲，然後又回復原來的形狀，保持完美的筆尖。

現今多數的紙都是以二十五張一疊批售的。紙張的四角黏在一起，因此可直接畫在這一疊紙張上而不會彎折了紙或使水聚在紙的凹處。如果你決定用一張較輕的紙（重量至140磅的都有）作畫，就該遵照傳統的程序，先把紙面打濕，拉平，然後以底稿用膠帶沿邊將紙貼在木板上。

或許你已知道，在真正的水彩畫中，先以紙面的空白處為白色。因此，白色必須保留到最後再處理。例如，當在暗色背景上的白色雛菊花朵極小時，便可以合成筆沾留白膠畫出。留白膠會形成防水層，使你可以直接在已保留下來的形狀之上或四周塗色。水彩乾了之後，你可以用橡皮擦或手指將留白膠擦掉，於是原來保留下來的白色部位就可以再上色了。

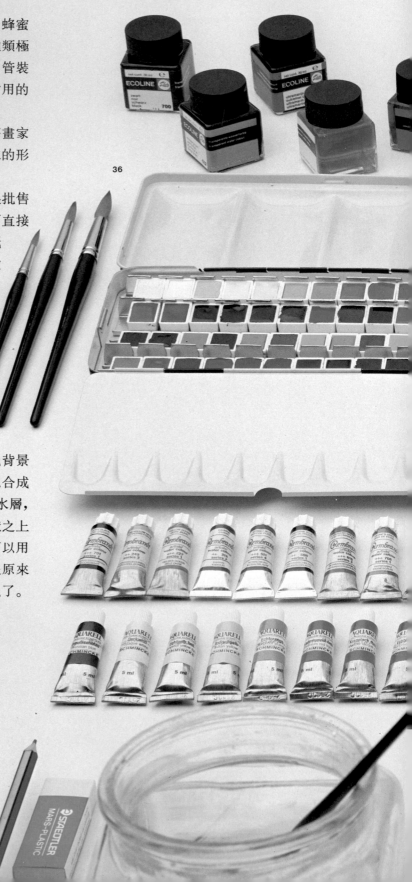

36

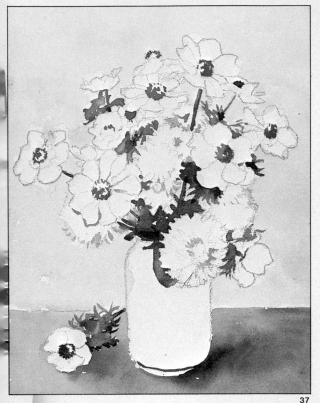

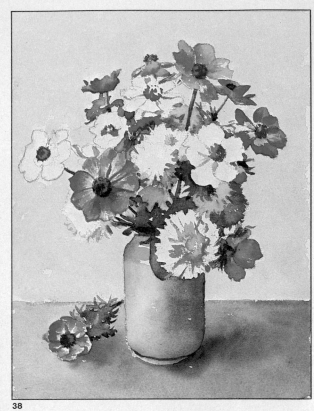

37　38

圖36至40. 水彩是畫花卉
的理想素材，主要是因為畫
紙的白色可以創造出一種光
澤和透明性。

39　40

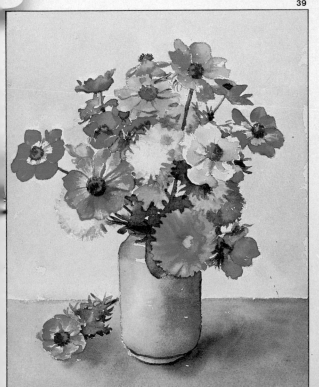

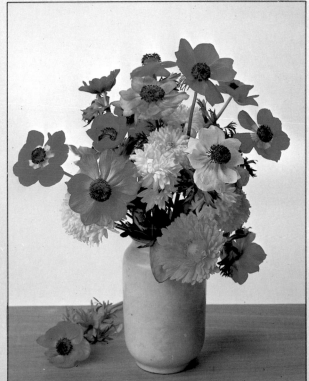

粉彩

現在我們該來談談畫花卉主題的另一種傳統畫材——粉彩——所需的材料了。粉彩是以粉狀色素加阿拉伯膠製成的。以粉彩作畫時，為得到最好的效果，應先畫深色，再畫淺色。但是粉彩最有利的特色是，僅需以手指沾上顏色便可在同一部位混合好幾種色彩。

粉彩的顏色非常多，幾乎包含了整個光譜色系。最易於使用的是製成棒狀或鉛筆狀的。

粉彩畫的畫紙一般是中或粗顆粒的有色紙，如坎森·米—田特(Canson Mi-Teintes)紙或安格爾(Ingres)紙。紙應釘在木畫板上或其他堅實物的表面上。畫粉彩所需的其他配備包括：兩種橡皮擦——一種是塑膠製的可擦掉線條般的狹小範圍；另一種有延展性的，可以手指捏出尖端，用來擦出線條或增加亮度。另外還要兩、三支紙筆——細，中和粗——用在無法以手指抹擦的背景部位。此外，還要有一支放射狀、扇形的硬毛筆，用來混合顏色；以及一塊布和一捲紙巾，用來做大面積的擦拭及塗抹色彩。

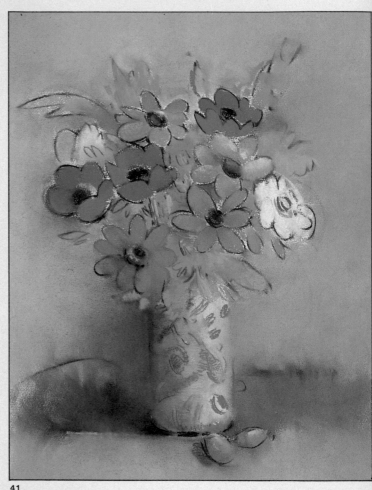

41

圖41和42. 花卉是一個常見的主題，許多畫家都曾以各種不同的材料畫過這個主題。粉彩極適宜畫花卉畫。

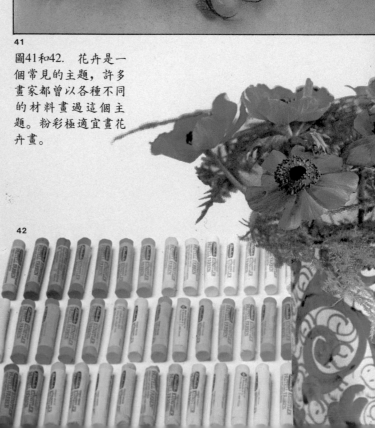

42

色鉛筆

色鉛筆的製作方法與一般的鉛筆相同。唯一的差別是色鉛筆的筆芯是由色素加上蠟和陶土的混合物製成的。由色鉛筆畫出的線條相當柔和。雖然有些廠商生產硬度較軟的色鉛筆，但色鉛筆並不像一般石墨鉛筆那樣包含各種不同的硬度。

市面上有許多色鉛筆都分別標明是「防水」或「水彩」，且可與其他技巧共用，例如以沾水的畫筆塗畫色鉛筆畫出的線條。因為色鉛筆線條清晰可見，所以用防水色鉛筆作畫可以得到更多的細部，但是完成的作品與水彩畫是相似的。

色鉛筆畫的用紙可以是白色的，也可以是有色的。坎森·米—田特的細顆粒或中等顆粒紙最適宜這個素材。當然，用粗顆粒紙或光面紙也是有可能的，但通常是為了得到某種特殊效果或畫面。

以色鉛筆作畫時，應以圖釘將畫紙固定在畫板上；同時也應備好兩、三支貂毛畫筆、一個裝水的容器、一塊海綿和一捲紙巾。最不可或缺的項目可能是砂紙和刀片 —— 刨鉛筆機或削鉛筆刀片 —— 好削尖色鉛筆。

本頁的色鉛筆畫顯示出這項素材所能呈現的圖畫風貌。你可以看出，色鉛筆是用來練習與實驗混色最理想的工具。

圖43和44. 色鉛筆一般說來不是很常被用來繪畫的材料，但在本書接下去的數頁中，你將會看到這種素材可以得到很好的效果。

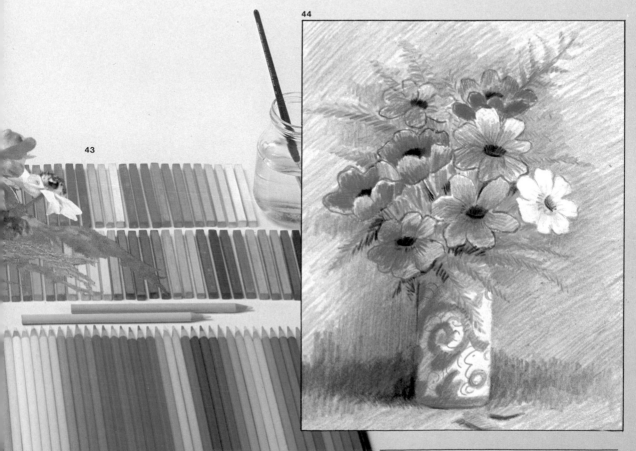

壓克力顏料

壓克力顏料是五○年代時在美國問世的。這是一種結合了油畫和水彩技巧的合成顏料。壓克力顏料類似水彩，可以以水稀釋到薄得近乎透明的色彩；不過它也可以厚塗 (impasto，沾上厚厚的顏料)，就像油畫一般。壓克力顏料乾得很快，且一旦乾了便不溶於水。但只要在水中加入溶液，便可控制色彩的溶解度和乾結的時間；溶液分兩類：使色彩更顯得不透明的「增稠劑」，和使顏料乾得較慢的「緩乾劑」。

壓克力顏料的色彩豐富；分罐裝與管裝兩種，尺寸不一。用壓克力顏料可以畫在任何表面上。不過若畫在木板上時，最好先打上一層厚厚的白色底——通常是用石膏——多數美術用品店都有賣。畫筆（筆刷）、調色盤，和抹刀的用法，就如畫油畫時一樣。不過，畫壓克力顏料時應以肥皂水仔細清洗畫具；萬一畫筆上或調色盤上的顏料乾掉了，可以用丙酮浸泡。

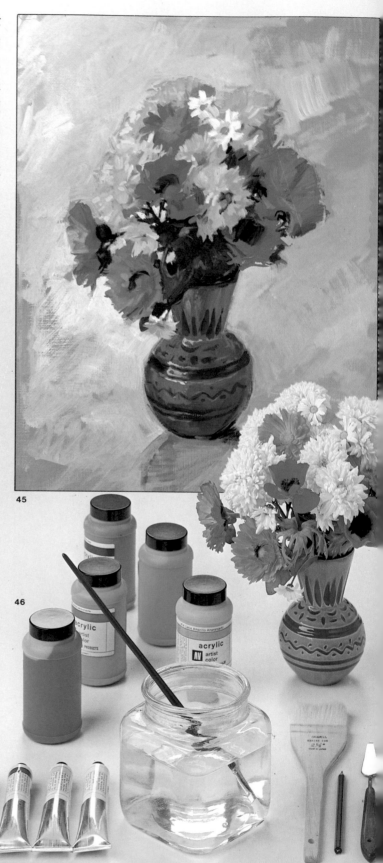

45

46

圖45和46. 用壓克力顏料可以畫出美麗的彩色畫；這是由於壓克力顏料的不透明性，而且這種顏料可以溶於水。上圖米奎爾·費隆(Miquel Ferrón)的畫即是個佳例。

蠟筆和粉蠟筆

我們現在要看的是兩種非常不同的素材，雖然在使用技巧上與展現的風貌上頗為類似 —— 蠟筆和粉蠟筆。蠟筆是以色素加油性物質在特定的溫度下製成的。製造粉蠟筆時，則以粉狀色素和油與油性物質合成，就如油畫顏料一樣。

畫蠟筆畫的技巧並非一成不變的，須依顏色的品質和蠟筆的軟硬度而定。以硬蠟筆畫圖，方式如同用色鉛筆；而畫軟蠟筆的方法卻和用粉彩筆時相同。

蠟筆和粉蠟筆都是不透明的 —— 淺色可塗蓋在深色上面。不過，粉蠟筆雖與油畫技巧有許多相同點，但粉蠟筆延展性較高，是最不透明的。

以蠟筆或粉蠟筆作畫，還要準備一支畫筆、一罐松節油和一個杯子。將蠟筆或粉蠟筆削片放到一杯松節油中溶解，便可得到彩色蠟液。

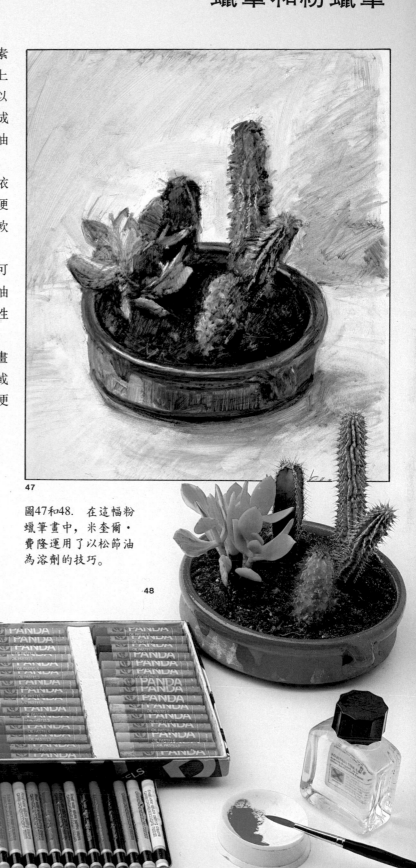

47

圖47和48. 在這幅粉蠟筆畫中，米奎爾‧費隆運用了以松節油為溶劑的技巧。

48

顏料色表

廠商的顏料色表往往包含了同一色彩的不同種色調。因此不管是畫油畫、水彩、粉彩，還是壓克力顏料，都可以有多種色調的選擇；有些顏料色表甚至有多達二十七種的黃色和二十五種紅色。這是否表示每種顏色都要用到呢？其實你也知道的，只要以不同比例混合三原色，自然便可得到所有的色彩。不過，若是每次要用某一種特定顏色或色調時都要以三原色來混出，那也未免太不實際了，因為美術用品店裏就已提供各種色彩與色調供你選用了。

儘管如此，多數畫家至多只用十到十二種色彩作畫——不包括黑、白二色。

這麼多不同的色彩對畫家有什麼助益呢？很簡單；你會注意到每個畫家都有不同的色彩感。例如，並沒有很多畫家會以同樣的方式去用同一種藍色或綠色。每個畫家會使用不同的色調，由此去構築他或她個人的顏料色表和光譜。本頁的顏料色表，＋字記號表示每個顏色的耐久度。廠商提出的耐久度數據應被納入考量，但也不必為此太擔心。這項參考亦適用於其他素材，如油畫、壓克力顏料、不透明水彩顏料等等。

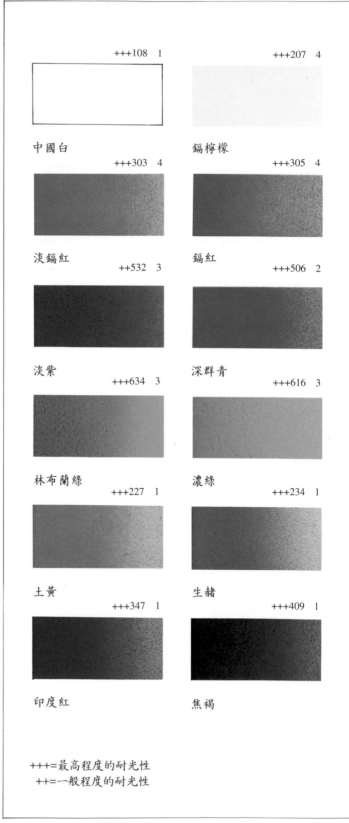

+++108　1　中國白
+++207　4　鎘檸檬
+++303　4　淡鎘紅
+++305　4　鎘紅
++532　3　淡紫
+++506　2　深群青
+++634　3　林布蘭綠
+++616　3　濃綠
+++227　1　土黃
+++234　1　生赭
+++347　1　印度紅
+++409　1　焦褐

+++=最高程度的耐光性
++=一般程度的耐光性

圖49. 我們在此複製了一張顏料色表做為選色時參考用。仔細看這張表，你便會了解某些特定顏色——如紅、洋紅、綠、藍——的色調。

本水彩顏料色表經泰連斯(Talens)公司授權複印

+++208　4	++238　2	+++210　4	+++211　4
淡鎘黃	藤黃	深鎘黃	鎘橙
+++306　4	++318　2	+331　2	+++539　4
深鎘紅	洋紅	深紅	鈷藍紫
+++511　4	+++534　4	+++520　3	++508　1
鈷藍	天藍	林布蘭藍	普魯士藍
+++645　3	+++623　3	+++620　2	+++629　2
深胡克綠 (Hooker's green deep)　+++408　1	暗綠　+++339　1	橄欖綠　+++411　1	灰綠　++333　2
生褐	淡氧化紅	焦黃	棕茜草紅
+++416　1	+++708　1	+++533　1	+++701　1
深褐	派尼灰(Payne's grey)	靛藍	象牙黑

號碼1、2、3、4表示標價的異同
此色表的色彩皆由原色料所製

許多靜物畫是以花卉構圖的,主要因為它的瑰麗風貌提供畫家最自由的選擇。畫家可以輕易的選取並結合不同種的花卉,根據其形狀和色彩安排、插放,加上其他物體,再決定光線的品質與方向。選擇主題時,最重要的是要知道 — 並運用 — 色調和顏色的對比。

本章將告訴你畫花的位置與方式;以及在你的畫中如何為靜物採光而顯現出花的生命和顏色對比。

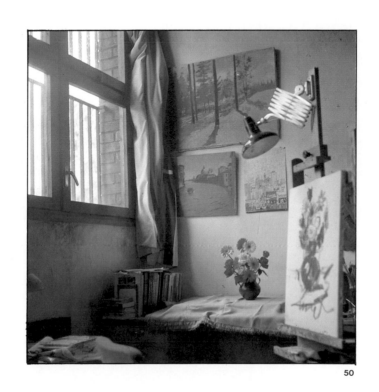

主題與光線

處處有花

花卉的主題為畫家帶來無窮的選擇。在許多不同的環境中都可以找到花，且一年四季也都有花。畫家可以選擇生長在花盆、花園和溫室裏的普通的花，遍佈鄉間的野花，也可以選擇不同種類的植物。簡而言之，花卉主題變化無窮。

不妨時常抽空到花店或苗圃去走走，熟悉不同種類的花卉，知道它們何時開花，什麼時候長得最好。這樣，你的下一幅畫就會有較好的構圖。下頁是三位當代畫家的畫作；除了都以花為主題外，三人的風格大異其趣。這些不同種類的花帶給三位畫家不同的靈感，使他們創造出風格迥異但各具其趣的畫來。

這些畫亦顯示出決定畫作特質的技巧。那也就是說，不管畫家的風格為何，任何主題都可以用不同的畫法來處理。因此，你不妨先以不同的技巧來練習畫畫，直到找到個人的風格為止。

圖51至54. 花卉主題處處可見：花園、鄉間、花店、甚至就在你家中。各種花草皆可入畫，自鄉下的野花到圖54中的乾燥花都是作畫的題材。

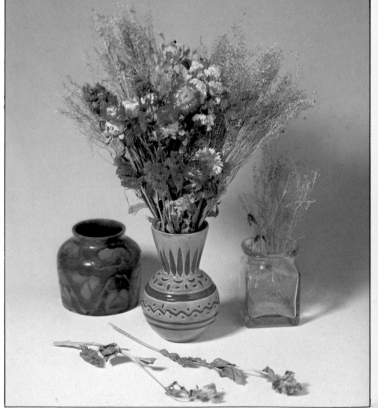

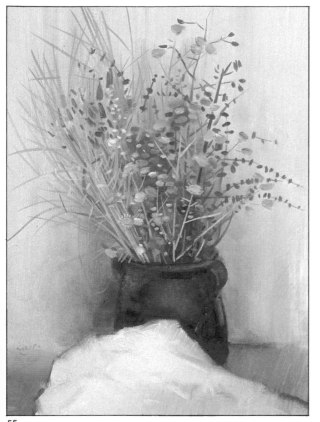

55

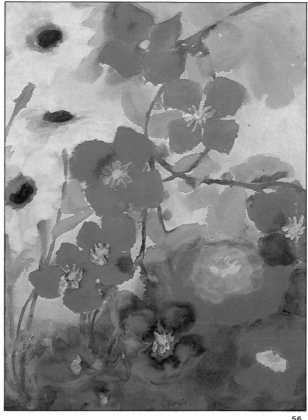

56

57

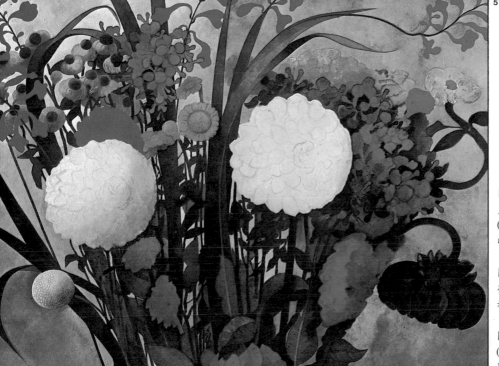

圖55. 法蘭契斯科·
克雷斯波,《乾燥花》
(*Dry Flowers*), 私人
收藏。

圖56. 葉米爾·諾爾
德,《花》(*Flowers*),
私人收藏。

圖57. 愛德華·卜拉
(Edward Burra, 1905–
1976),《花》(*Flowers*),
私人收藏。

在自然環境畫花

畫花卉最有趣也最好玩的，就是可以到
鄉間、公園或花園去寫生。許多花在自
然環境生長得最好，且無需再安插。長
在自然環境中的花可以立即入畫；在其
他植物和樹叢的包圍下，它就是絕佳的
畫題了。你可以畫草稿，並以水彩、蠟
筆、粉彩筆或色鉛筆先記下顏色，等回
到畫室後再將畫完成。不過一如我們先
前說過的，你也可以把所有的畫具、畫
材都帶出去，就在戶外作畫。作畫的地
點由你自己決定；最重要的是結果。
此外，別忘了彩色照片對捕捉細部是極
有幫助的。

58

圖58.　在公園與花園中極易找
到可以寫生的花卉。

圖59.　雷諾瓦(1841-1919),《莫
內在他的花園裏作畫》(*Monet
Painting in His Garden*)，華茲渥
斯文藝協會 (Wadsworth Athe-
naeum)收藏。印象派畫家常在戶
外畫花草。雷諾瓦在本畫中所畫
的便是他的好友莫內在花園中作
畫的情景。

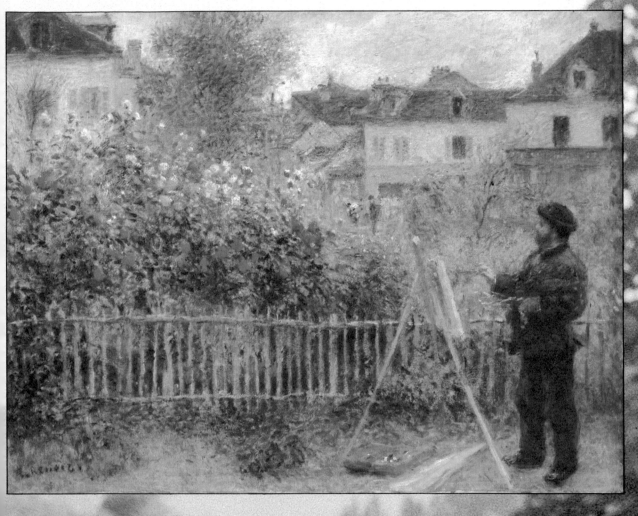

在畫室裏畫花

圖60. 一般認為畫室是畫花卉畫最實際的處所。畫家在畫室中可以仔細研究照明深度、色彩和諧，及他或她打算運用於此畫的技巧。

60

在鄉間、花園和苗圃裏的花可以帶給畫家靈感，一小束採下的花朵也同樣有啟發性。花兒得來容易，也容易處理；放在各種瓶罐中皆可。最有利的一點是，不管在何處大概都可以畫花，因此大大簡化了準備過程。一般說來，畫家較喜歡畫由他們自己剪切、組合後插好的花。鮮花極易凋謝和褪色，不過你可以將花莖末端剪開，好讓它們吸收更多水以延長壽命，也可以在水中溶解一顆阿司匹靈——對延長花齡頗有神效。你也可以用細鐵絲撐住花朵，以保持它們原來的姿態。也別忘了鮮花會在夜晚闔上，到清晨開放的特性。畫花要快速，最多不能超過兩個作畫時段或兩天，如此才能捕捉到飽滿的生命力和色澤。事實上，不斷畫同一部位只會使你的畫上出現凋萎的花罷了。

61

63

64

圖61至65. 如果你想
在畫室裏畫花，就少
不了事前的準備。你
必須選擇靜物畫包含
的物品，也必須把花
插好。有時候你可能
需要用細鐵絲把花莖
固定好，如圖62所示。

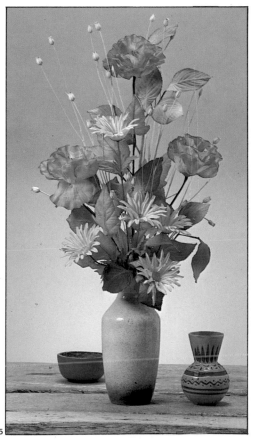

65

自然光與人造光

作畫時必須考慮到一個極重要的因素，即主題的照明。你要如何面對你的主題呢？直射的強光會使畫的明處與暗處形成強烈對比，造成戲劇化的氣氛。透過窗幔或類似東西而照入的微光卻會使你創造出更柔和、微妙的色調和色澤，形成較親密或甚至憂鬱的氣氛。

你的畫可能需要兩種光線：人造光線和自然光線。

事實上自然光是無可取代的，因為它在主題四周形成的氣氛是獨特的，且自然光照明下的物體與外形會有較豐富的顏色。沒有被任何建築物或房舍擋住的一扇窗，應該被列入自然光源的考慮。陽臺的窗是最理想的；不但給畫室帶來充足的光線，且你有操控這光線的自由。

如果是在一天中不同的時間作畫，就會發現光線在繪畫主題上的變化。只要光源固定，也可在人造光下作畫。某些畫室以人造光照明有時反而優於自然光，因為人造光簡化了主題的色調和外形。在位置合宜的強力聚光燈照明下，主題的外形會固定不變。我們建議用兩盞可以移動的聚光燈：一盞用以照亮主題，另一盞固定於畫架上，以照明你繪畫用的畫布或畫紙。我們也建議畫架那盞燈最好用100或125燭光的燈泡，而另一盞燈的燈泡則視主題及你想傳達的氣氛而定。

66

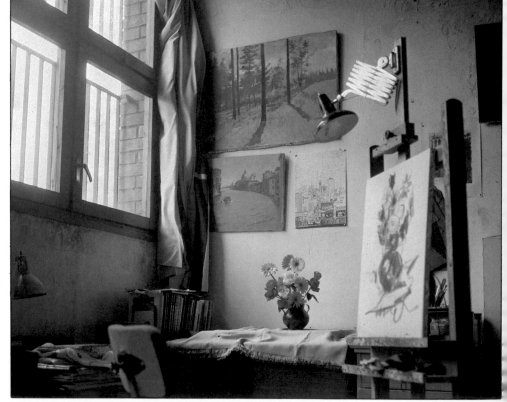

圖66. 這是帕拉蒙鄉居畫室的一角。其大型窗戶離地約1.5公尺，配有窗簾以調整光線的方向和強弱。這是天頂照明——散光由上面投射下來——的典型範例。

67

68

69

70

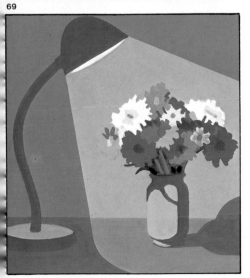

71

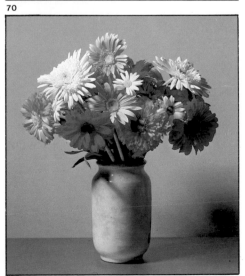

72

圖67至72.（上到下）側面光線自旁邊的窗戶照進，使自然光由上方投射到主題上。這造成柔和的影像，沒有強烈的光影對比（圖67-68）。側面光線自旁邊的窗戶進來，光由上到下罩在主題上。這種照明比上例更為直接，造成主題的明暗部位有更強烈的對比（圖69-70）。最後一例是聚光燈之人工照明的結果。這種照明不但造成較強烈的對比，也清楚地界定出光影之間的界線（圖71至72）。這三種「光的品質」使畫家可根據所需而強調或柔和主題的明暗對比。

光線的方向

另一個必須列入考慮的因素，自然是光線的方向了；不管是自然光還是人造光。光線的方向也會影響畫的特質。改變光源的位置，也會改變物體的外形，並影響畫面的氣氛。

基本上，照亮主題的光線有四種不同的位置：前方、側面、半後方和後方照明。許多畫家也喜歡天頂照明，即燈光由上方——畫室的天花板或上半部——投射下來。另一種選擇可稱之為天頂一側面照明——例如由離地約 2 公尺的窗子（窗子越大越好）照入的光線。天頂一側面照明使畫家得以在最佳條件下作畫。

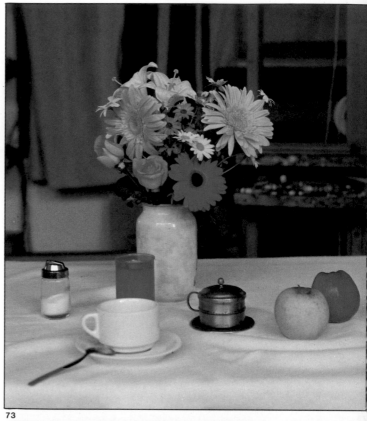

73

圖73. 前方照明：這種照明方向最能突顯花的色彩。色彩決定形狀，且可以表達極度的鮮艷和對比，尤其是當背景選用明亮飽滿的顏色時。

圖74. 側面照明或側前方照明：這是畫主題結構與形狀的最佳照明方式。你可以清楚地看到其外形和光影對比。

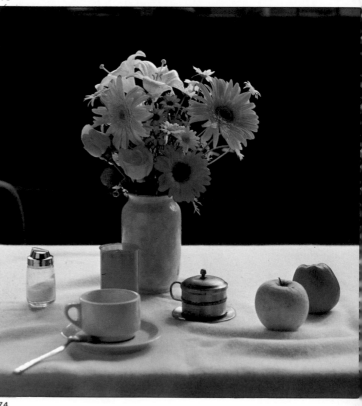

74

82

83

圖82至85. 這幾張圖呈現對比色推論的效果：只需改變環繞在一種顏色周圍的背景色彩，便可修飾這個顏色。例如，以綠色為背景的花似乎比以紫紅色為背景的花還要紅。而紫紅色背景的花則顯得較綠。

圖86和87. 安·維拉耶—寇斯特(Anne Vallayer-Coster),《藍瓷花瓶中的花》(Flowers in a Blue Porcelain Jar)，私人收藏，巴黎（圖86）。查爾斯·雷德(Charles Reid),《水彩花卉》(Watercolor Flowers)。

84

85

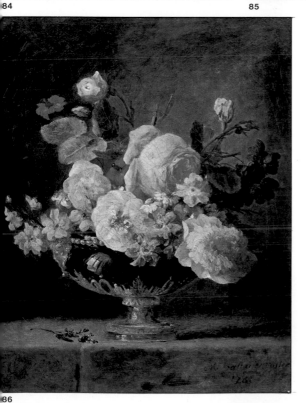

86

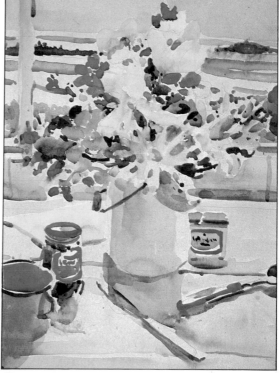

87

每一位偉大的花卉畫家都善於畫底稿。每種花都有其獨特的外形和構造可資辨認：雛菊有白色花瓣圍繞黃色花冠；玫瑰的花瓣圍著花蕾層層相裹；繡球花類則以數十朵小花群集成一個半圓球。根據塞尚的建言，每一種花都可自基本構造畫起。

本章將討論畫底稿和構圖的各種要素 —— 基本外形和構造、大小和比例及對稱與不對稱構圖。

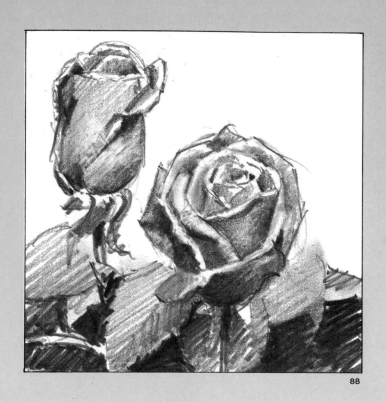

打底稿與構圖

底稿的重要

儘管藝術界經歷了種種變遷，但打底稿是藝術創作的基礎卻是一項不變的真理。

事實上，任何構想都需經由繪圖呈現出來。只要幾筆線條，便可再造出任何自然的形體，或甚至於想像中的美妙形狀。將主題的重要細部畫在一、兩張底稿上，就可看出將會得到什麼樣的成品。打底稿是繪畫的重要步驟，然後色彩自會配合主題的外形與構造，形成恆久的和諧。

所以，只要會畫底稿，就可以在運用顏色時更得心應手而終至賦予一幅畫特性。

畫花卉必須會描畫個別的花朵和花束，才能更熟知其脆弱易逝的本質。要了解並區分每一朵花的特質，從而更了解各種植物和花卉。認識植物的生長和變化，必然會加深你對花草的喜愛。

現今市面上有許多不同的打底稿用具，但傳統素材（炭筆、鉛筆、其他種筆等等）就足夠用來畫花草了。

圖89至94. 記住，任何素材都可用來畫花卉。這些圖中的主題是相同的，但分別以四種不同的畫法呈現：墨水和水彩、炭筆和粉彩筆、蠟筆以及色鉛筆。

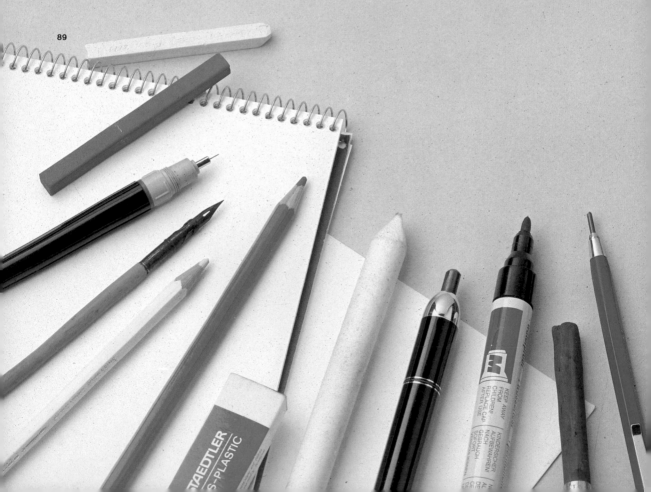

89

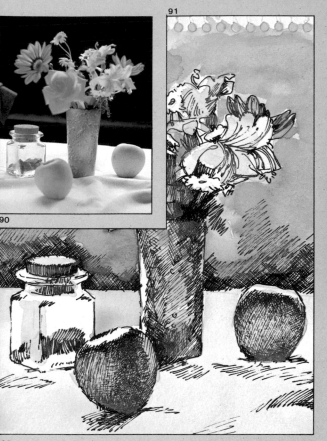

90

91

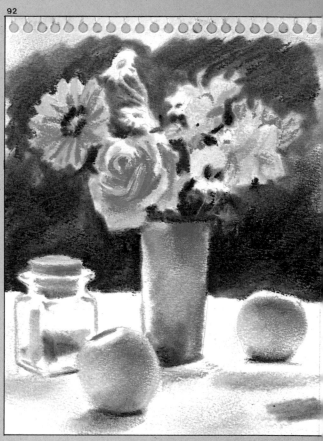

92

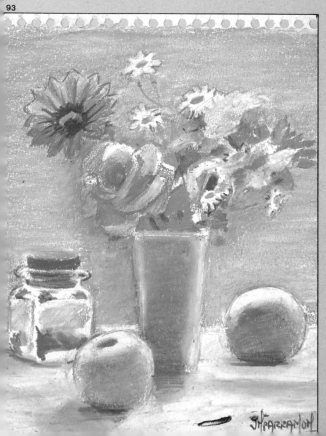

93

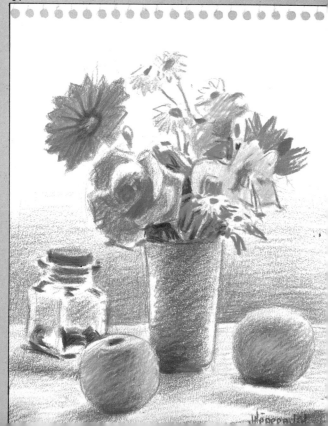

94

基本形體和構造

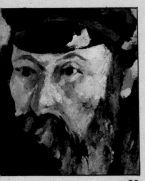

95

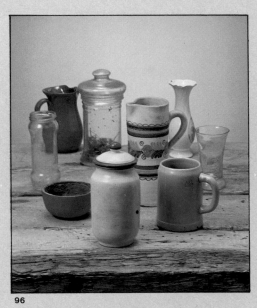

96

圖95. 塞尚(1839–1906),《自畫像》(*Self-Portrait*)，巴黎羅浮宮。

圖96. 根據塞尚的基本構造理論，花、罐、瓶都是圓或圓柱形的。

圖97. 本圖是以塞尚的公式運用到花卉畫構圖中的各種形體上。

塞尚曾說:「在自然界中，每樣事物都是正方體、圓柱體和球體的組合。所以只要學會畫這些形狀便能隨心所欲畫出你想要的東西了。」

仔細觀察自然形狀，就會發現多數物體都呈基本的幾何構造：正方體、角柱體、圓柱體、圓錐體、球體等等。

同樣的，一樣物體的表面可以化為方形、圓形、三角形等。

更精確地說，世上所有的形體大致可被分為兩種：角柱邊的形狀和曲線表面的形狀。

第一種包括所有表面平直的形體，即全部體積包含於「內部」。因此這些形體的基本形狀是正方或角柱或長方邊：每一種桌子和家具、各種建築，及其他無數的物體。這也包括所有以角錐組成或架構出的形體。

畫角柱形時，必須注意到亮處與暗處分明的界限——色調精確而一致。

第二種形體包含以圓柱、圓錐或球體組成或建構出的外形：花、樹、植物、罐子、瓶子等等。

這些形體的主要特徵是亮處逐漸褪為暗處，混合了各種不同的色調，由黑暗部位到中等部位（稱為半色調），再到亮的部位。這類形體顯然可以加強你的花卉畫。想要將花草畫得生動——包括最複雜的外形——就不能忘記細部的描繪。避免集中於莖和葉；應觀察基本構造，並分析整體構圖。

簡而言之，對於想要表達或詮釋的任何形體，務必要明瞭其形態結構，結果才不至於僅只摹畫主題，卻缺乏任何藝術的含意或表達。

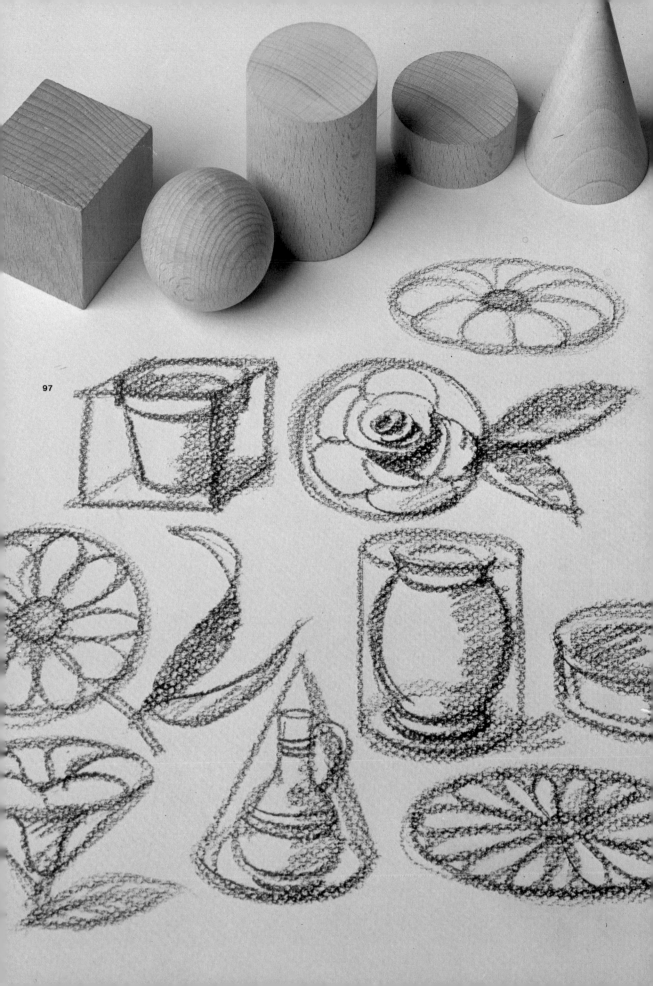

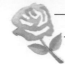

基本形體和構造

圖98至105. 法國畫家安格爾(Ingres)告訴他的學生:「打底稿即是繪畫。」不管畫任何主題,打底稿都是很重要的,花卉畫更是如此。這些圖顯示如何以幾筆基本線條和形狀來畫出花的原始造型。在打底稿的階段,必須深入大小、比例等問題。精確拿捏主題的結構和形狀也很重要,如此一來,當你為花瓣、莖、葉等主要特徵上色時,才能更得心應手。

等你對底稿已完全心滿意足後,你才可以以簡明的數筆表現出花的外形、色彩和豐蘊的內涵來。

98

102

99

103

100

104

101

105

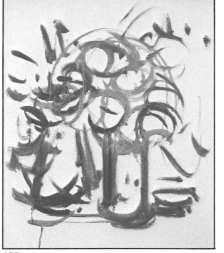

107

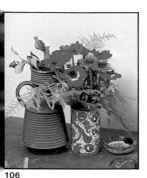

106

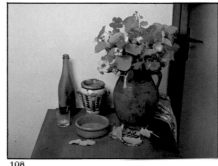

108

圖106至111. 這幾張圖所呈現的是一些花卉畫底稿的初步階段。花朵僅以基本形狀和線條表現出來（圖107）。畫家可能先畫出抽象的底稿，再以它為構造參考而決定主題的外形與色彩（圖109）。另一種技巧是先以不同色彩畫出大致的構造；運用這種方法，就必須同時打底稿與著色（圖110和111）。

109

110

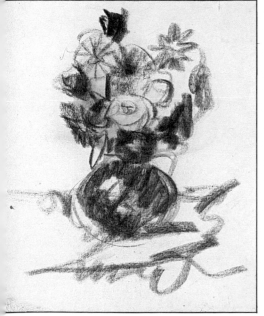

111

大小與比例

以花為主體的畫通常不大,除非花只是主體的一部份,陪襯著諸如人物、風景、房屋內部等的其他主題。花常以實物大小呈現,有時甚至更小。不自然的大小並不適宜花卉謙遜、單純的天性;花卉外形的美麗與和諧似乎適合較小而親密的框架。然而,你有自由以任何方式去表達花的形式,除非你的誇大扭曲會摧毀其特質。

美國畫家喬琪亞・歐奇夫 (Georgia O'Keeffe)故意將她所畫的花放大,並加以美化和簡化。她以精確的技巧超越了僅是放大描繪而達成一種自然主義。比利時畫家雷內・馬格利特將冠狀花實際且真切的形體畫在不自然的背景中,而創造出引人注目的超寫實畫。

然而,不管你要畫的花可能是什麼角色——是主要焦點或只是主題之一——都必須慎重考慮其大小。我們已經說過,花就像任何其他的主題,有特別能顯現其特性的比例。我們必須強調,在一幅以裝滿花朵的花瓶構圖的簡單畫作中,花瓶的形狀、顏色,和紋路都必須與花朵和諧且比例相當,才能畫出一幅好畫。

圖112和113. 一如右側克雷斯波的畫般,畫家畫花通常畫其自然大小。左圖為該畫的局部。

112

113

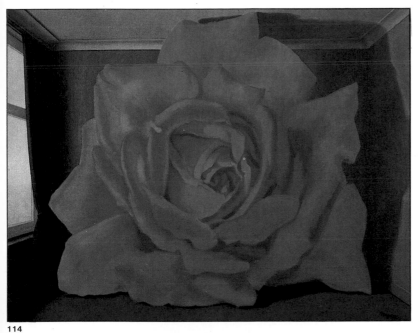

圖114和115. （上）雷內·馬格利特(René Magritte, 1898–1967),《鬥士之墓》(*The Tomb of the Fighters*), 哈利·托契納(Harry Torczyner)收藏, 紐約。（下）喬琪亞·歐奇夫(Georgia O'Keette, 1887–1987),《紅罌粟》(*Red Poppy*)。兩幅皆為油畫。馬格利特的畫尺寸為89×117公分, 歐奇夫的畫為18.4×22.8公分。

114 115

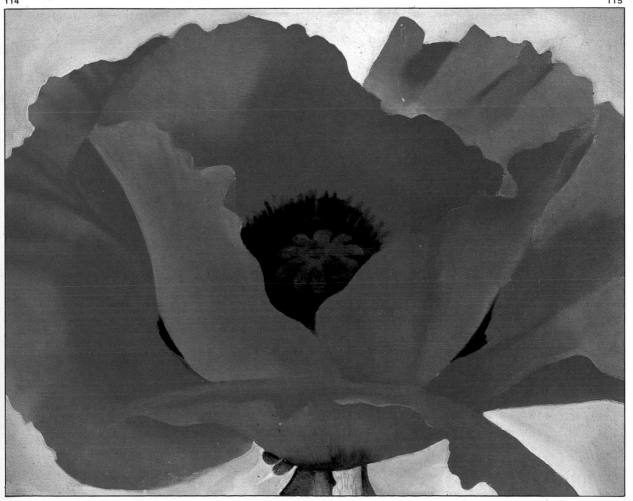

構圖永遠存在

構圖是各種要素的組合，構成視覺特徵上和諧的組群，而形成一幅圖畫。

即使只是一只花瓶插上一朵花的簡單構圖，也會建構各種不同部位的關係（花瓣、莖、葉、花瓶、桌子或架子及背景或環境）。畫布或畫紙的大小和比例也是決定構圖結果的一個因素。

顯而易見的，構圖是繪畫很重要的一個層面，必須慎重考量才行。不過在現代畫中，幾乎自印象派以降，在構圖上都有相當自由去進行實驗。一幅畫的特質與創意常賴其構圖而定；同樣的，認真努力的研究探討才能讓畫家以合理且自然的方式去發展這幅畫。西元前四世紀，當希臘哲學家柏拉圖的學生問他構圖的意義是什麼時，他的回答是：「變化中求統一，統一中求變化。」柏拉圖的這句話可能仍是藝術構圖的最佳定義。在應用時，構圖表示構成一幅畫之不同因素的位置——包括其色彩、外形、背景等等。成功的構圖是富變化而豐富的，使觀賞者在看畫時沈思並感到快樂。變化並不易達成；必須具有將不同的形體與色彩組合成和諧組群的能力。

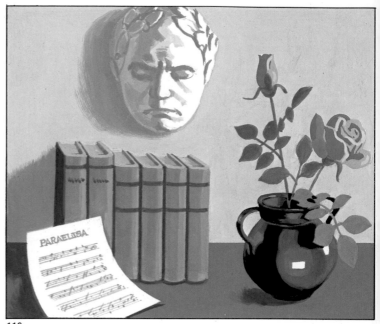

116

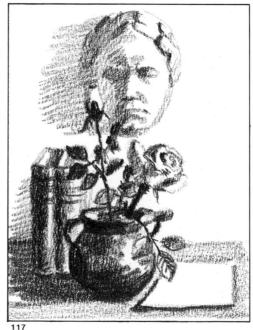

117

圖116. 本圖中的靜物包括一個貝多芬的頭像、幾本書、一張樂譜和插在花瓶中的幾枝玫瑰花。由這幾樣物品可構成種種不同的構圖，最後畫出可稱之為《向貝多芬致敬》(Homage to Beethoven)的一幅畫。

圖117. 這是第一種構圖；其對稱對該畫的構圖並無助益。

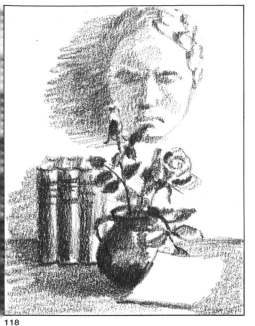

118

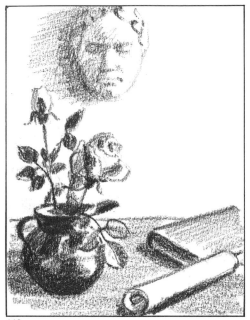

119

圖118至121. 自這些
鉛筆素描中，你可以
看出逐步改進。最後
的素描已將書本拿
掉，並綜合了向貝多
芬致敬的構想——將
面具和樂譜放在玫瑰
花的後方。注意最後
一幅底稿與成品的配
合。

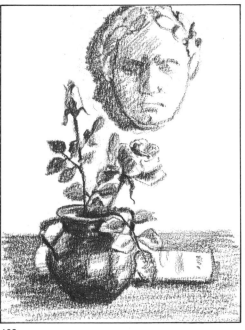

120

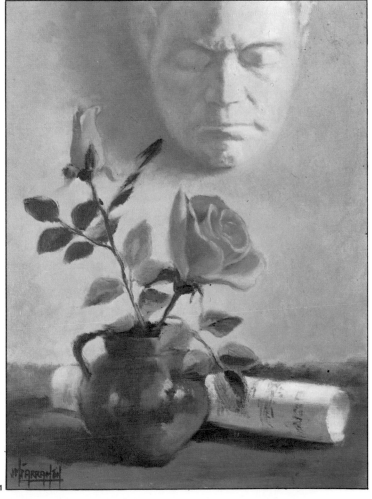

121

塞尚與構圖的藝術

許多人都認為法國的大畫家塞尚是現代畫的鼻祖。他在構圖時非常慎重、有耐心，往往歷時甚久。在他的靜物畫中，他都注意到每個細部。他將每件物體放到桌上各處，研究形體與補色，以得到最大的對比，甚至算計畫布皺摺所產生的效果。塞尚是個名副其實的構圖大師。曾有人問他構圖的規則為何，他的回答是沒有任何規則。

構圖端看直覺的衝擊而定。在開始繪畫之前，在腦中先想像你希望主題之形體與色彩如何呈現於畫布上的輪廓。你個人對主題的感受才是這幅畫背後的創作動力。

圖122和123. 塞尚，《玻璃水瓶靜物畫》(*Carafe Still Life*)，泰德畫廊，倫敦。眾所皆知，塞尚在為靜物畫構圖時會研究物體的形狀、色彩和精確的位置。在繪畫前，他以線條構築他的畫，研究並確定構圖的主題。

122

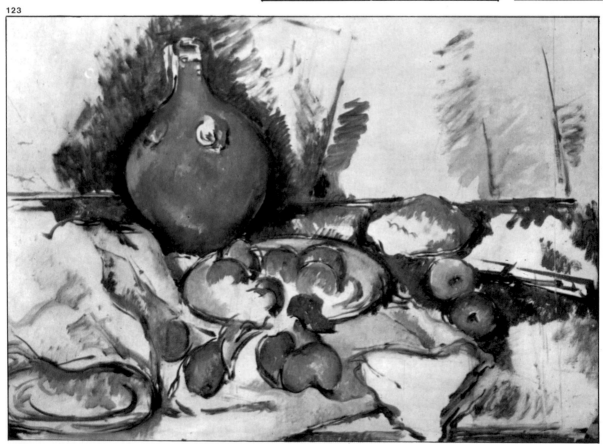

123

對稱

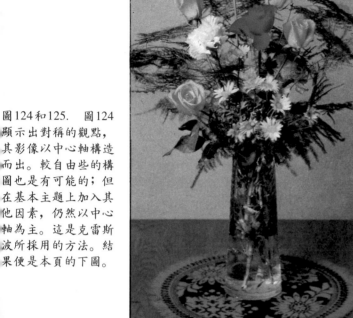

圖124和125. 圖124顯示出對稱的觀點，其影像以中心軸構造而出。較自由些的構圖也是有可能的；但在基本主題上加入其他因素，仍然以中心軸為主。這是克雷斯波所採用的方法。結果便是本頁的下圖。

124

125

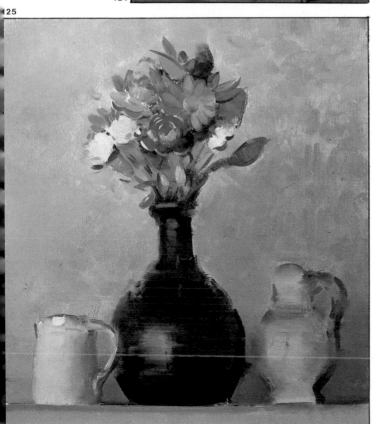

對稱是一幅畫的各個要素平均分佈在一個中心點或軸心的每一側。

藝術史上的許多鉅作都遵照對稱構圖的原則。

對稱是文藝復興時期所用的首要組織公式。當時的大師——如達文西(Leonardo da Vinci)、米開蘭基羅(Michelangelo)和拉斐爾(Raphael)，都在其繪畫中毫無保留地運用對稱。這是個安全的步驟，因為各要素與色彩的均衡分布必然會產生和諧的效果。

你不該認為對稱構圖已經過時了，因為有許多當代的畫家仍使用對稱構圖，尤其是在花卉主題上。你也不該認為對稱構圖會帶來冷淡或單調的效果。在花卉畫中，花的繽紛色彩、分布、莖與葉，和背景都有助於消除單調或單色構圖的危險。你也可以包含其他物體或形體來陪襯鮮花——例如瓷器、玻璃裝飾品、書、甚至由花上垂落的葉子。構圖不必太死板，也不該太拘泥於理論。

不對稱與黃金分割

> 不對稱是一幅畫各要素自由或直覺的分佈，平衡不同的部位，以達到和諧的統一。

許多畫家並不受到法則或典律的束縛，而以不對稱構圖表達他們的感受。不過，如同上述定義所說的，平衡一幅畫的各個部位以達到組群統一的構想，也適用於這幅畫的形體與色彩。事實上，毫無章法且完全率性地在畫布上作畫，以為只要簡單的幾筆就可能得到令人接受的結果，根本就脫離了繪畫的精神。

所有的構圖及其要素之間都必須要有種均衡，否則想要達到「令人滿意之視覺統一」的目標便不可能實現。

不均衡構圖常常會採用許多種形體的層層相疊，以創造出一系列連續不斷的面，而得到統一性。

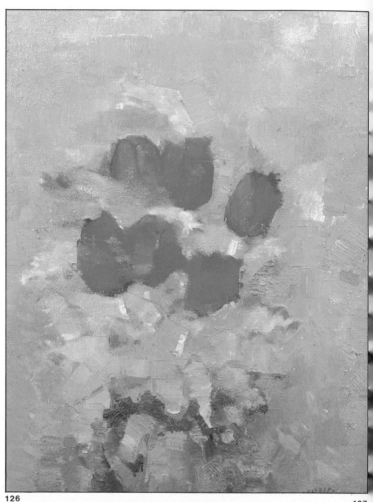

126

127

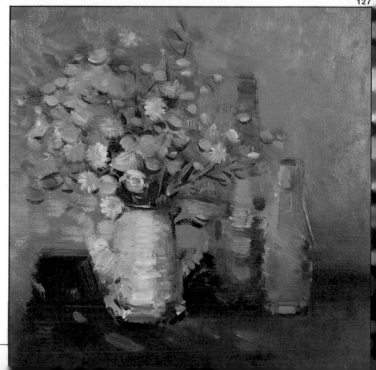

圖126和127. 克雷斯波的這兩幅畫選擇不對稱構圖，將焦點──瓶花放在一側。

黃金分割

「黃金分割」法則是希臘數學家歐幾里得所發現的：

「如果你想將一個空間不均等地劃分為數個區域而得到藝術的美感時，那麼最小區域與最大區域之間的關係，應與最大區域與整幅畫面之間的關係相同。」

關鍵因數為0.618，如果你將畫面的高度和寬度分別乘以0.618就會得到兩條線（A和B）及兩線的交叉點——也就是構圖的焦點。

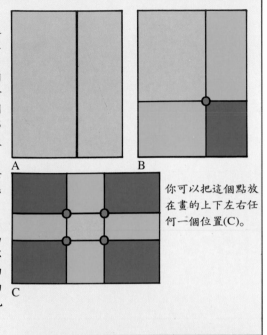

你可以把這個點放在畫的上下左右任何一個位置(C)。

128

在已知的構圖規則或定律中最為普遍的或許是黃金分割吧。黃金分割由來已久，且許久以來便被廣泛地運用，不管是有意或無意的。其公式如下：

> 如果你想將一個空間不均等地劃分為數個區域而得到藝術的美感時，那麼最小區域與最大區域之間的關係，應與最大區域與整幅畫面之間的關係相同。

我們以總長度為5公分的一條直線為例吧。如果你將它分為2公分和3公分，便立刻建立了最小部份的 "2" 與最大部份的 "3" 是和最大部份的 "3" 和總長的 "5" 之間的關係幾乎相同。依照黃金分割，短線與長線的數字比值大約是0.618。

在任何矩形表面上想得到和諧的黃金分割，便應將紙或畫布的寬度乘以0.618的因數。然後，當你將紙或畫布的高度也乘以0.618時，就會創造出一個理想點——即寬度與高度的交叉點。這幅畫最重要的要素便應放在這個理想點上。

黃金分割是一個由自然解釋的構圖法則；因此它的存在是有道理的。許多人可以在大自然中找到這種比例關係：在動物界與植物界中，還有在人體的結構中。

圖129至131. 這裏可見到「黃金分割」的範例：上二圖的構圖極不成比例：圖129過份強調統一性，而圖130過份強調多樣性。下圖中克雷斯波遵照黃金分割的理論將瓶花放在右側。

129　　130

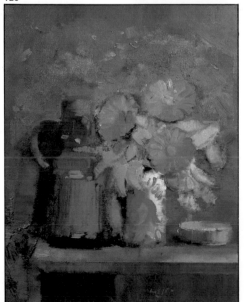

131

畫花卉藝術中的一個很重要的因素是,身為畫家的你可以選擇主題並構圖。由你決定花瓶的形狀和伴隨花瓶的物體。背景、色彩、花瓶的顏色和鮮花,都由你選定。動筆之前,你可以選擇以暖色、冷色、或混濁色構圖而達到色彩的調和。

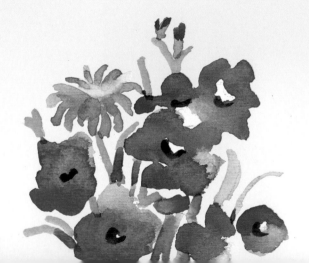

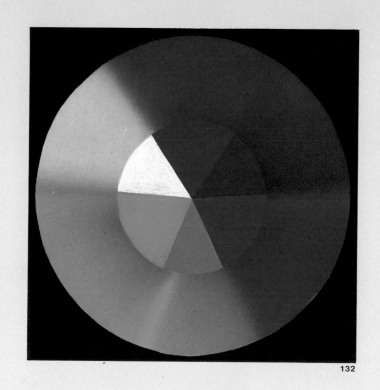

132

色彩的調和

明暗度和色彩

任何一個真正的畫家都不會以「摹畫自然」或「摹畫主題」來限定自己。法國畫家——亦是塞尚的一位友人——牟利斯‧德尼(Maurice Denis)說:「一幅畫要呈現一匹戰馬、一位裸女,或一段軼事,最重要的便是根據特定次序在一個平面上塗滿顏色。」

即使在有主題之前,畫家便須計劃並想像一特定的色彩傾向。畫家必須根據他自己的美學概念去計劃及構成一幅畫。皮埃‧波納爾(Pierre Bonnard)解釋說,原則上一幅畫必須是一個意念。他又說:「我本想以自己的方式去畫一些玫瑰花,可是後來我執著於細部的描繪……然後我注意到那樣畫並無意義,所以我嘗試再次捕捉我的最初衝擊,以及使我感到眩惑的意象。」 毫無疑問的,顏色是最為主觀的;這當然是很複雜的事,但簡而言之,你該想到的是明暗度和顏色。

如果你的畫主要強調的是明暗度,就必須根據光影的狀況去調整主題的顏色。光和影有助於畫家決定主題形體的立體感,以產生明暗對比。大致說來,明暗度是所有古典畫家都一致強調的——自文藝復興時期至印象派時期皆然。

另一方面,如果你想強調的是主題的色彩,便須用具體的明暗與色調。你需要藉種種沒有深度的色彩去想像並區分主題的立體感。在現代畫中就可以找到這種色彩趨勢的例子。

圖133. 荷西‧帕拉蒙,《三朵玫瑰》(Three Roses),私人收藏。這是明暗度畫法的典型範例。主題以明暗的最大對比突顯出來,花的立體感也以色調的明暗加以表現。

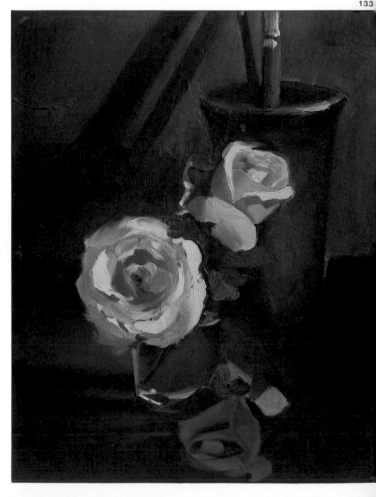

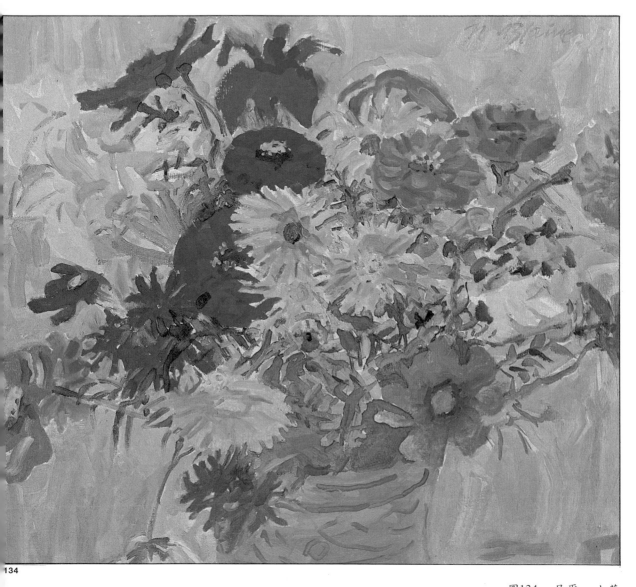

134

圖134. 尼爾・卜萊
恩(Nell Blaine),《花
束》(Bunch of Flow-
ers),私人收藏。在這
幅「色彩」畫中,花
的形狀幾乎完全以沒
有深度的色彩表現出
來。

調和的暖色系

假如一幅畫用了紅色、黃色，和這兩個顏色的所有色調，這幅畫便可說是有調和的暖色系。暖色系主要包含下列色彩：

藍紫、紫紅、深紅、紅、橙、黃和淺綠色。

圖135中的顏色包括暖色與冷色，但以暖色為主。

或許你已知道，你可以用天藍色代替淡鈷藍色，以暗綠色代替永固綠，也可以加上不同的藍紫色調。總之，以冷色和紅、橙、黃各色調混時，你就會注意到混色中如何出現棕色，因而保持一種「調和暖色系」的關係。切記，在藝術中，任何規則或理論都不是絕對要遵從的。大多數花卉顏色絢爛（強烈的紅和黃、橙粉紅、深紅色調及黃綠色的莖與葉），這些色彩完美地整合成暖色構圖與色調。畫花卉主題，不妨大膽採用最鮮明的顏色。事實上，許多花卉畫之所以得到立即成功和為人接受的原因就在於其輕快、迷人、無可抗拒的色彩。

135

圖135. 此調色盤上的油畫顏料以暖色系為主，顏色包括：橙、土黃、赭、紅、洋紅等等。

136

137

圖136至138. 克雷斯
波的這幾幅畫以暖色
系畫出，並穿插幾種
呈藍色色調的綠色。
這些例子說明了採用
色系時，不必太過僵
化而無彈性。

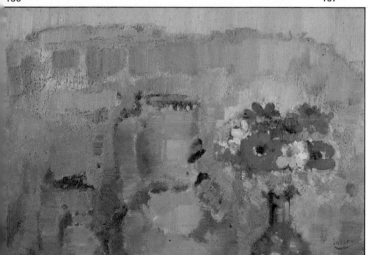

138

139

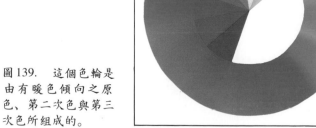

圖 139. 這個色輪是
由有暖色傾向之原
色、第二次色與第三
次色所組成的。

調和的冷色系

一幅畫的主要顏色為藍色或綠色，或其色調源自這兩個顏色時，這幅畫便可說是具有「調和的冷色系」。

以下便是冷色系的主要顏色：

> 綠、淺綠、深綠、藍、群青、暗藍和藍紫色。

不過在應用時，冷色並無需排除暖色，如紅色或黃色。圖140所示之以冷色為主的顏色便包含了冷色與暖色。你也可以輕易地以檸檬鎘黃取代鎘黃色，橙色取代淡鎘紅色，甚至以焦黃色取代生褐色。無論如何，這些暖色都應調加藍或綠色調，才能取得和諧。

和暖色系一樣，調和的冷色系使你在畫花卉時有許多選擇。一般而言，亮麗、暖色系的花需要由對比的冷色和補色來襯托。以暖色和冷色的對比，可以創造出豐富的表達與暗示。也有些花本來就適於冷色系——嬌嫩的紫和紫紅色花、藍色花、甚至於黑色花。

在花卉畫中，以各種不同的冷色調取得和諧有助於創造一種沈靜且優雅的特質。

圖140. 此調色盤上的油畫顏料以冷色系為主，包括各種藍色、綠色等等。

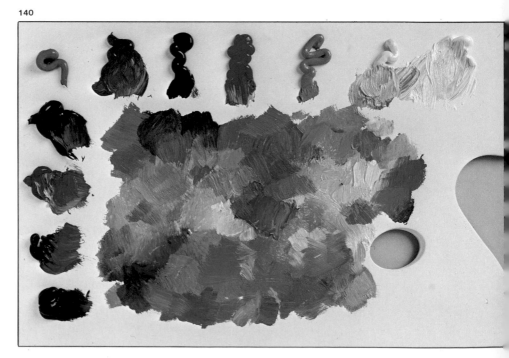

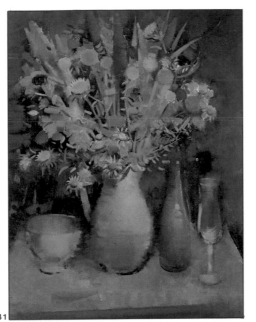

141

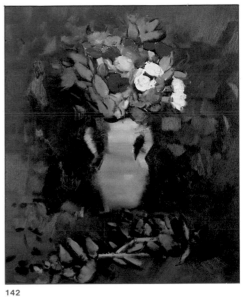

142

143

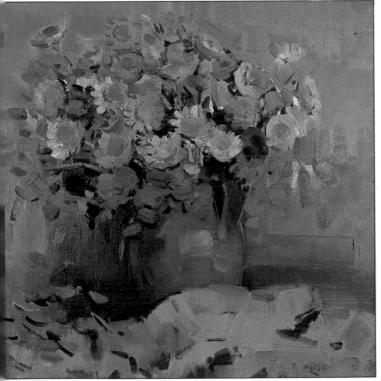

圖141至143. 克雷斯波的這幾幅畫以冷色系為主——藍、灰、綠和紫。不過,雖然整體的和諧由冷色構成,形體本身卻有暖色傾向。

144

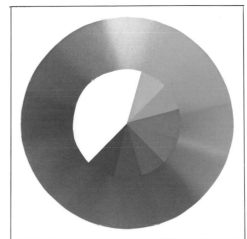

圖144. 這個色輪是由有冷色傾向之原色、第二次色及第三次色組成的。

調和的濁色系

調和的混濁色（有時亦稱為中間色）可以以略帶灰色的色彩取得。將互補的顏色以不等的比例和白色調混後，便可得到濁色系。

例如，將永固綠和淡鎘紅兩個互補的顏色比例差不多，調在一起，然後再加些白色，就會調出一種帶灰或「骯髒」的混濁色：綠褐色、卡其棕色。其中一個補色加得愈多，色調就會更暗；白色加得愈多，每個新色調的「混濁」灰色就會更增強。總之，你會調出一種美麗而獨特的色調。

在整個藝術史中，有許多名畫都是由濁色系畫出的。事實上，有許多人相信一幅「偉大的畫」主要應該以灰色構成——不管其趨向冷色或暖色——才能造成與構圖中明亮色彩的對比。當你去看畫展時，不妨仔細探討那些畫中的色彩調和，想想看這一幅畫是冷、暖，或濁色系吧。

圖146和147. 克雷斯波的這兩幅畫用的便是冷與暖色調兼備的濁色系。

圖145. 此調色盤上的混濁色基本上由不等量之互補顏色與白色調混出的色彩構成。

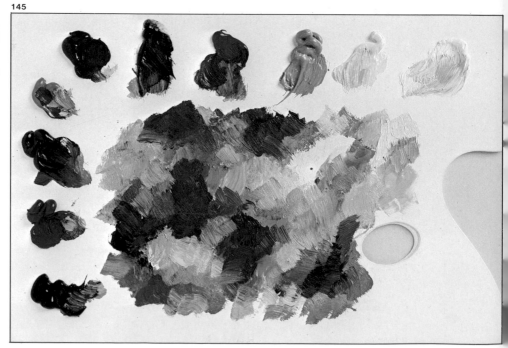

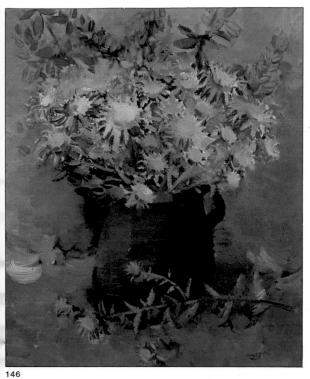

146

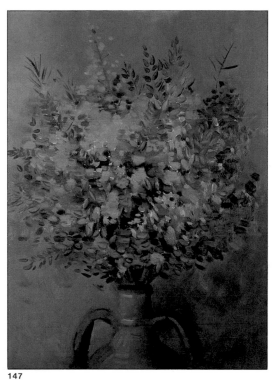

147

圖148. 帕拉蒙以濁色系在本畫中創造出一種水彩的光澤。

圖149. 這個色輪顯示出混合冷暖互補色以取得混濁色的可能性。

149

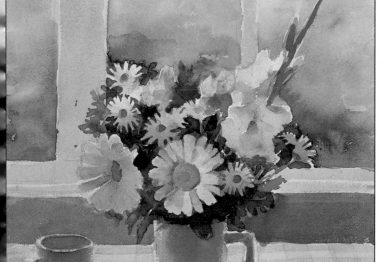

148

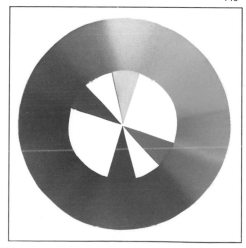

73

本章包含五種畫花卉的技巧，分別逐步示範。我們用了粉彩、色鉛筆、油畫顏料和水彩等不同的素材，以說明花卉畫其實是很多樣化的。有些資料是在法蘭契斯科·克雷斯波的畫室裏收集而成的。克雷斯波在作畫時，我——荷西·帕拉蒙——就坐在他旁邊記筆記，且對著錄音機口述。在本章中，我將解釋克雷斯波用了哪些材料、他如何開始作畫、他用顏色的先後順序、他如何畫葉子和花瓣，及——簡而言之，如何畫花。克雷斯波在作畫，而我在一旁錄音時，在場另有一位攝影師，為我們拍下不同階段的情形。

此外也有我的畫作之逐步示範。我們希望能提供多種方法讓讀者有所遵循。

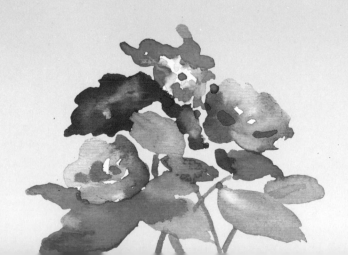

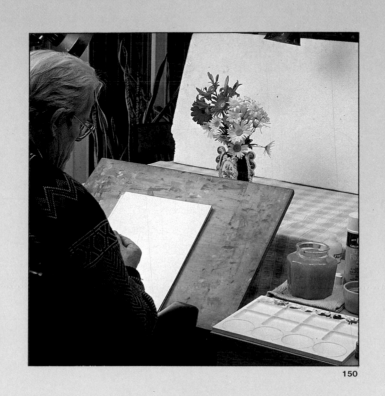

150

動筆畫花卉

克雷斯波以粉彩畫一幅畫

克雷斯波和我將在本章中以詳細步驟示
範用粉彩、色鉛筆、油畫顏料和水彩來作
畫。你會看到每一幅畫由始至終的過程。
克雷斯波的第一幅畫是以粉彩畫插在水
瓶中的白色雛菊和玫瑰花。

克雷斯波擅於畫花。他知道各種訣竅，
從如何塗某種特定顏色，到調整畫室的
氣溫，好讓鮮花保持綻放。

一開始，克雷斯波先選了一張70×50公
分的白紙和林布蘭(Rembrandt)180色的
粉彩筆。一如照片中所示，克雷斯波在

他的畫架旁放了一張有好幾個抽屜、且
附有輪子的工作桌，桌上放了兩個托盤
的各色粉彩筆。在這兩個托盤旁，另有兩
個較小的托盤放有斷掉的粉彩筆——上
面一盤為冷色系，下面一盤為暖色系。
克雷斯波在畫這幅畫時將會用到的幾支
斷筆，他特別挑出來放在這兩個托盤前
方的一個盒子內，這樣他要用時就不必
再費力去找了。

現在，我們就來看看克雷斯波如何下筆
吧。

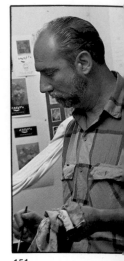

151

圖151. 巴塞隆納美
術學院的法蘭契斯
科・克雷斯波教授在
他的畫室中。他的許
多幅油畫與粉彩的花
卉畫都曾在各畫展中
參展過。

152

153

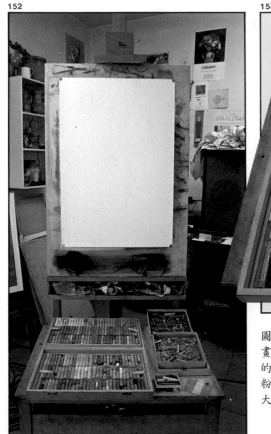

圖152和153. 這是克雷斯波的
畫架，上已放置準備用來畫花卉
的畫紙。畫架前面有一盒180色的
粉彩筆，分為冷色系與暖色系兩
大部份。

第一階段：定出基本架構

「首先我們必須先觀察描繪對象，心算一下瓶與花的寬度和高度，這樣才能決定佈局、背景、空間，和整個畫面……」克雷斯波說到這兒便停住口，開始以一根暗灰色粉筆打底稿，畫出許多個將是花朵所在位置的圓圈——每個圈代表一朵花（圖154）。克雷斯波熟練且快速地畫出了花瓶和花的底稿。接下來他以一根英格蘭紅 (English red) 的粉彩筆開始畫背景（圖155）。在其他幅畫中，你也會看到將整張畫紙填滿的程序便是克雷斯波最常用的方法。克雷斯波解釋：「平衡對比並決定一個具體的色彩是非常必要的。背景顏色務必要知道；你還必須考慮鄰近色對比的法則，即：周圍被淡色襯托出來的顏色會顯得比實際上的更暗，而反之亦然。」

不過這仍是作畫的初步階段而已，克雷斯波現在所關切的是顏色。他先以暗黃色畫出雛菊的花冠，然後再用暗灰色粉筆畫出花瓣（見次頁）；不但定出花朵的位置，且其形狀、葉子、和花的陰影部份也要合乎精確的比例。

圖154和155．克雷斯波用粗略的筆觸開始畫底稿，以圓圈創造出花朵。在此一階段，他的要務是將這些形狀組成構圖，暫時不管諸如葉子、花瓣或花冠等細部。

155

54

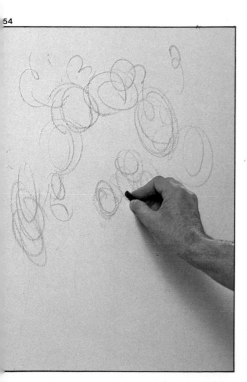

第二階段： 在打好的底稿上著色

一個好的畫家必須知道各種不同的素材、不同的技巧，和打底稿的藝術。
畫圖務必先打底稿。許多畫家都強調過這一點，但以安格爾的說法最為明確：
「怎樣打底稿便怎樣著色。」 正如本繪畫程序所顯示的，克雷斯波以粉彩筆在打底稿的同時便已在繪畫了。

克雷斯波的構圖方式是以具體的線條和色調畫出花形來 —— 一葉接著一葉、一瓣接著一瓣 —— 完全配合主題的外形。我在一旁觀看，最初覺得他對外形比對色彩更關注。但接著克雷斯波立刻開始著色；在塗顏色時便慢慢將線條掩蓋了。

此時，克雷斯波開始即興創作、自由揮灑。畫家以粉彩筆作畫時理應如此，粉彩顏色大致上可以讓你以淡色蓋過暗色。畫者可以粉彩直接畫在紙上，幾乎無須混色或調色。克雷斯波儘情地以各種色彩和色調在他的底稿上塗色。

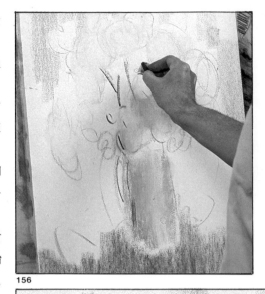

圖156至158. 現在，他繼續以較具體的筆觸畫出特定外形，時而畫線條，時而以手指擦畫使色彩融合。

156

158

157

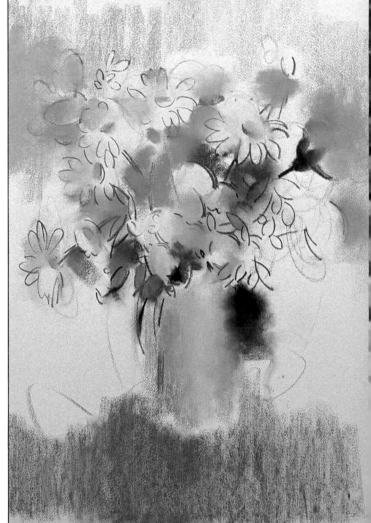

第三階段：畫背景

在這些照片中，你可以看到克雷斯波已接近最後階段了。注意在圖160中，克雷斯波的左手拿著一塊布。以粉彩繪畫時需要有塊布，因為粉彩筆在使用時極易斷裂而與其他顏色相混。此外，當你把一段段斷筆放到附屬抽屜中時（見圖153），每根筆上都可能沾滿其他色彩。這時你就必須以一塊布將粉彩筆拭淨——隨手抹一下即可。另一個解決這個問題的方式是以畫板的一邊刮除其他色彩（圖161）。

在這個階段中，克雷斯波必須畫背景。他在暖色系中找尋，挑出了一根鮭肉色（salmon）、一根灰赭色、一根英格蘭紅，和一根黑色。只要你看看圖162至165，就可看出克雷斯波如何為背景著色了——以手指在顏色上擦抹。

圖159至165. 在這幾張照片中，你可以看到克雷斯波使用粉彩筆的一些技巧：每畫幾筆和以手指擦畫之後，他就必須以布將斷了的粉彩筆與手指拭淨，才能得到更乾淨的顏色（圖160）；在畫板邊緣測試粉彩筆的顏色（圖161）；以粉彩斷筆重疊色彩（圖162）；以全部的手指擦畫（圖163–165）。

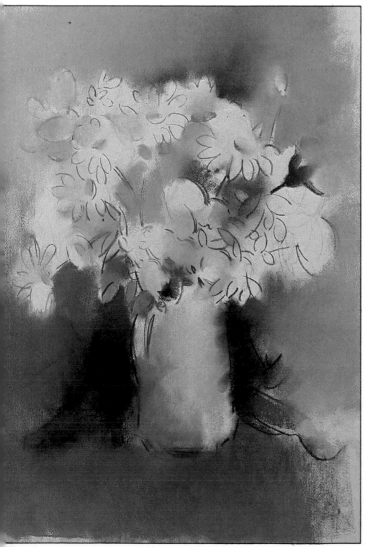

59

160

161

162

163

164

165

第四和最後階段：畫與擦

克雷斯波繼續著色，以手指擦顏色，將不同的色彩重疊及混合。切記，一定要用一塊布將粉彩筆和手指抹淨。克雷斯波的忠告是:「由一個區域移到另一個區域時要特別小心；不要全部混淆而使整幅畫變成灰濛濛的。」我注意到克雷斯波畫畫時的一個習慣是，他從不用橡皮擦或布將畫錯的地方擦掉。克雷斯波也確認道:「不行。偶爾我會用軟性橡皮擦。幸好有這種橡皮擦的發明，才可以在花瓣或細枝上擦出空白處，並可改正錯誤。不過我覺得這種畫法較為拘泥，或者說較超寫實；不適合這種近似印象畫派的清新、隨興的風格。你也知道的，畫錯了再加畫蓋住，比用布或橡皮擦好多了。」

現在我們已到了這幅畫的最後階段了。克雷斯波非常專注，然後又一次進行上色的動作:用手指擦畫、以布擦淨粉彩筆和手指、再次審視實物、塗色、擦畫、……反覆進行。

此處的最後階段需要你時時注意整幅畫的發展，查看克雷斯波對整幅畫所做的整體考量。此刻，克雷斯波打斷了我的錄音，笑著對我說:「帕拉蒙，讓我畫完吧。我在美術學院教畫圖時常對我的學生解釋這個觀念:

每一部份都必須從全盤考量，整幅畫是循序漸進的。任何一個部位或細部都不該凌越整體的價值。整個畫面應同時並進。」

圖166和167. 這幅畫的這兩個階段清楚地表現出克雷斯波的想法；照他自己在完成此畫後的說法是:「每一部份都必須從全盤考量。整個畫面應同時進行。」

166

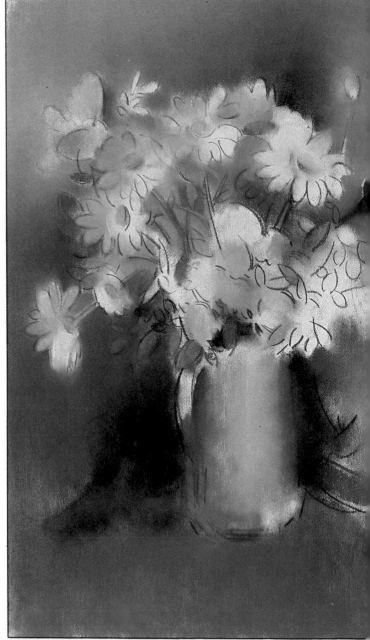

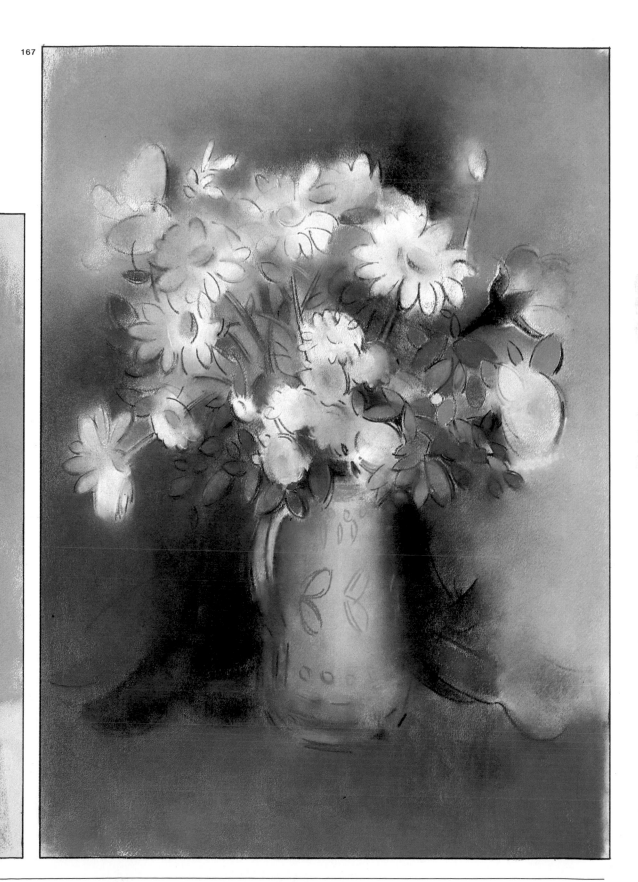

167

帕拉蒙以色鉛筆畫一幅畫

一般人對色鉛筆的聯想是兒童塗鴉和微不足道的畫作。不過，十九世紀末色鉛筆剛問世時，曾被印象派畫家用來畫風景畫的底稿。土魯茲─羅特列克 (Toulouse-Lautrec)將色鉛筆用於不同的目的上，包括他的巴黎酒館之舞者和歌者的線條畫。在本世紀中，有許多名畫家——如奧地利的古斯塔夫・柯里姆特(Gustav Klimt)、比利時的法南德・柯諾夫(Fernand Khnopff)，和英國的大衛・霍克尼(David Hockney)都曾以色鉛筆素描和繪畫。我在本系列書中曾寫過一本關於這項素材的技巧和種種可能性，書名是《色鉛筆》(*How to Paint with Colored Pencils*)。我相信色鉛筆是學習繪畫的理想方式，正因為它們是鉛筆：一種大家都熟悉的素材，初學者對它並不陌生，不像調色刀、畫筆、塗料等。色鉛筆也使你能夠專注於混色和構色的基本問題，簡而言之，就是了解色彩。

168

169

170

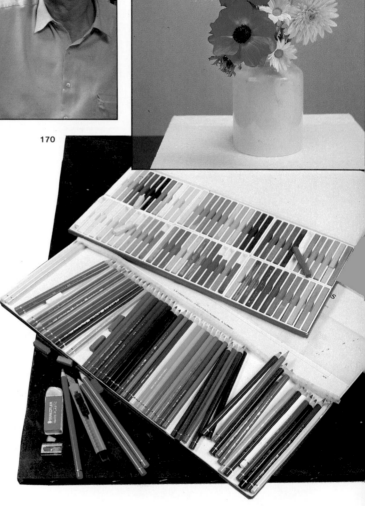

圖168. 素描與繪畫教授，也是超過三十本藝術技巧書籍的作者，荷西・帕拉蒙曾在許多場合中以色鉛筆繪圖。他說：「色鉛筆是一種很簡單的素材，但卻提供多種可能性，尤其是在畫花卉的藝術上。」

圖169. 這幅靜物中的花朵，不管其形狀或色彩，都特別適合以色鉛筆來描繪。雛菊和橙、黃色鮮花呈現出某種畫圖的複雜性，但同時這些花的色彩又呈現出一種明亮且和諧的對比。

圖170. 本圖顯示坎柏蘭(Cumberland)公司所生產的72色蠟質粉彩筆。這些純鉛的蠟質粉彩筆最適宜畫背景和一大片的畫面。在坎柏蘭的製品下方是法柏─卡斯提爾(Faber-Castell)公司所製的一盒60色色鉛筆。在下角的附屬材

料包括一塊橡皮擦、一個削鉛筆器和一把用來刮出白色的小刀。

圖171和173. 初步的線條畫，用來構築花形和組織整個構圖。

圖172. 我在這第一階段中，先用蠟質粉

彩筆的扁平面畫出每朵花的顏色。

圖174. 在描繪難度較高的色彩時，可能需要如圖所示的，在一手中同時持十種以上的顏色，而以另一手一次塗上一個顏色。

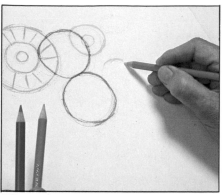

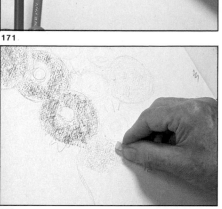

171

172

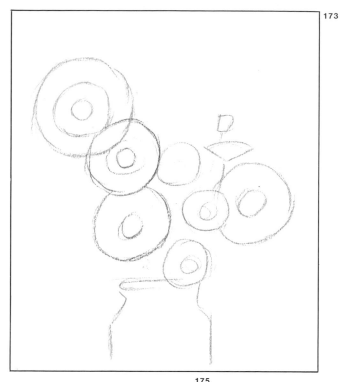

173

圖175. 如果你在某個部位上先以如黃色等的淡色著色，然後在上面塗上另一層較深的顏色時，便可以小刀刮掉上層的顏色而露出白色或下面較淡的顏色。

圖176. 我在此用蠟質粉彩筆的扁平面將背景塗成灰色。

圖177. 在此一階段，我用密集的筆觸畫出紅花的輪廓；然後我再用同一支筆塗出這朵花的固有色。

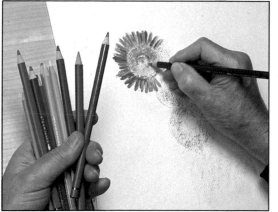

174

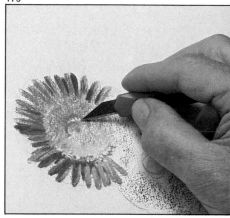

175

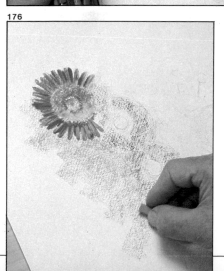

176

177

分階段打底稿與著色

當你看到圖178時，可能認為那是個錯誤
或違反了本系列重複了許多次的規則：
一切同時並進，畫中的每個部位都要
一起進行，循序漸進。這並非錯誤，只
是個例外。這條規則是為了避免對比與
色彩的錯誤，尤其是以不透明的素材，
像油畫和粉彩來繪畫時。這些素材使你
可以上多層顏色和修飾色彩，且可以淡
色塗蓋在深色上。在同時兼顧形態與色
彩的情況下，為避免後悔或重畫，直接
畫法的規則也是適用的。例如，畫水彩
畫時，你在第一次上顏色時就必須正確，
不能回頭再畫一次。

由於鉛筆並非不透明素材，所以淡色無
法蓋過深色。色鉛筆也無法像石墨鉛筆、
炭筆、赭紅色粉筆，和粉彩那樣運用擦
畫的技巧。用色鉛筆繪畫，必須一筆一
筆、一劃一劃地來。大致而言，色鉛筆並
不適宜畫大的畫面；因此用這項素材時
背景不宜著色；背景就是紙的原色——
白、米、或灰色。

我在此所畫的鮮花便是畫在白或淺灰色
背景上，所以不會有因色彩並列而形成
的連續對比，尤其是在背景處。既然大
小並非本畫的一個因素，我便無須一面
觀察一面兼顧。

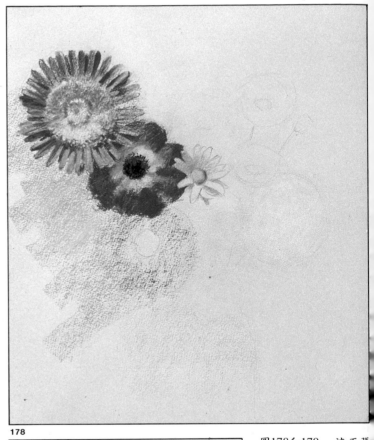

178

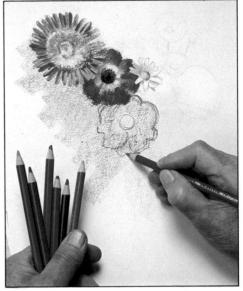

179

圖178和179. 這兩張
照片顯示由少到多的
上色程序，亦即每個
部位都是同時著色
的。有些部位我是以
打底稿與著色同時進
行的。

180

圖180. 如經濟學家所說的，為了「以最少的努力得到最大的成果」，我奉勸你用削鉛筆器削鉛筆，因為用刀片削既費力又費時。長圓錐狀的削鉛筆器是最好用的。

圖181和182. 有七十二種不同色彩的色鉛筆，你在著色時不大需要混色。不過，有時候混色卻是決不可免的，例如現在。為了得到這種洋紅—藍紫—紫色，我先畫上一層淡鈷藍色，再畫一層淺紫色，如此二圖所示。

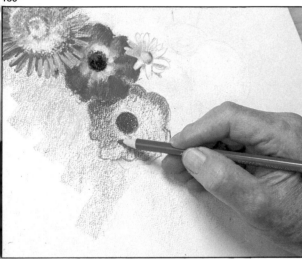

181

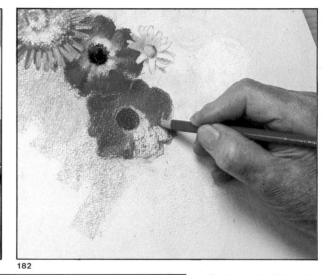

182

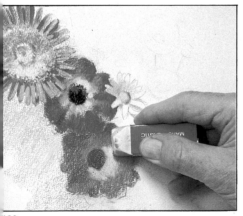

183

184

圖183. 好的色鉛筆使你可以以橡皮擦擦出圖形。擦時要用力，才能再現紙張的白色。不要怕用橡皮擦；這是個很好用的工具。

圖184. 以色鉛筆作畫時，最好放一張沒用的白紙在旁邊，其紙質與你用來作畫的那張畫紙差不多相同。這樣你才可以在著色之前先測試色彩和色調。

切記，藝術並無絕對的規則。對於用色鉛筆繪畫，我的忠告是由少到多，一切同時進行。在本例中，我同時畫每樣東西，但都只下一次筆。法國畫家柯洛（Jean Baptiste Camille Corot）創造了以最完整的方式循序漸進的畫法，他會將大部分畫布一次畫滿，需回頭修飾的部分很少。柯洛對這種畫法的說法是：「我注意到直接創造出來的東西都較賞心悅目也較自然；這樣畫時，我們會希望有讓人喜悅的意外效果，而無須因重畫而失去剛著色時的和諧感。」

線條畫，或畫線條為完成
一幅畫的首要步驟

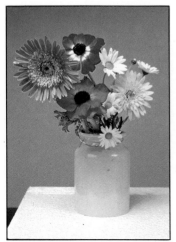

185

圖 185 和 186. 由於花朵已漸
失去活力，尤其是紅色秋牡丹，
所以我要開始畫莖和葉。我將
整束花自花瓶中拿出來，以看
清莖和葉，然後才開始以綠色
下筆。

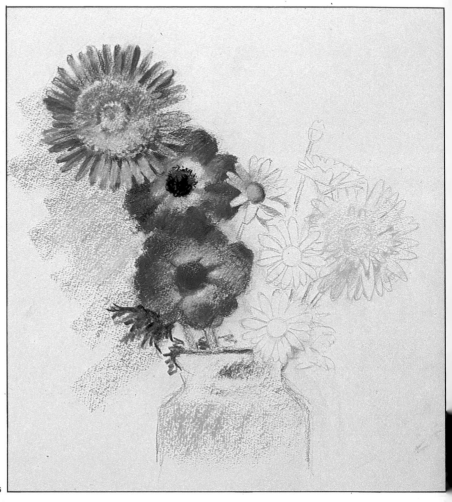

186

以色鉛筆繪畫的技巧簡而言之就是「以
色彩畫線條的藝術」。 事實上，以色鉛
筆塗色時便是一筆一筆畫出線條來，且
不大可能藉混色來建構出新色彩。市面
上的色鉛筆有六、七十種顏色，所以你
可以選用你所需要的特定顏色，無須經
過混色的程序。不過你仍須處理所有與
顏色相關的問題：色調、陰影和反射。
用色鉛筆可以畫線條、打底稿與著色同
時進行。在整幅都以色鉛筆畫出的構圖
中，常可見到以線條創造出形體與形體
之間的邊界，或者以線條畫出輪廓來區
分不同的形體……這些都是以顏色畫線
條，也就是線條畫。
在接下來數頁的內文與圖片中，你將會
看到關於這種方法的逐步形成，也會了
解到在色鉛筆的技巧中，畫線條有多基
本、多重要。

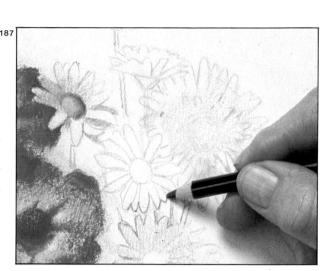

圖187至190. 為雛菊的細部著色必須精確、乾淨。我先用色鉛筆將花的形狀描出（圖187），然後我以淡粉紅色畫出陰影（圖188），接著我又在粉紅色上塗一層淺藍色，以得到一種藍灰色，即陰影中的雛菊花瓣（圖189）。到這時，橙色的花、兩朵紅花和雛菊差不多已完成了。我只需加畫一些暗綠色來分隔雛菊的形狀（圖190），這幅畫便挺有樣子了。

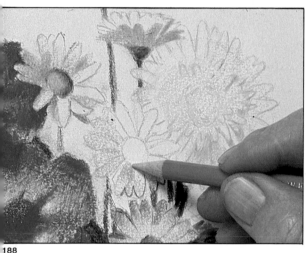

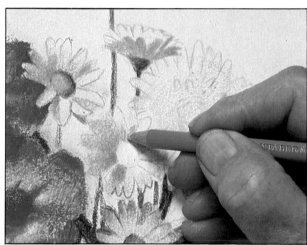

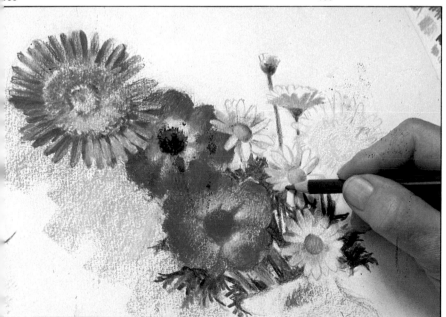

圖191. 我在這裏用刀片刮出淺綠色的莖——在這片暗綠色的部位上「刮」出白色線條。

完成圖

圖192至199. 現在我已進行到最後幾個步驟了：我先以一根蠟質粉彩筆平塗而畫出灰色背景的上半部（圖192）。由於以蠟質粉彩筆畫某些形體的輪廓（例如雛菊花瓣）勢必會蓋住線條，我便用一支顏色與蠟質粉彩筆極類似的灰色色鉛筆來畫這些較小的部位（圖193）。

緊接著，我用「白化技巧」——即以白色塗在某一層特定顏色上；我現在用的是一根蠟質粉彩筆。運用這個技巧力道必須要重（圖194）。

下一步是以白色色鉛筆畫出物體外形和輪廓的「白化技巧」（圖195）。

接著，我描繪本畫中花瓶的上半部（圖196）。

然後我決定簡化並縮短背景範圍。我用橡皮擦用力擦，創造出不規則之灰色效果（圖197）。現在，我必須再以灰色色鉛筆加強擦拭效果（圖198）。

最後我修改並潤飾小地方及不同的色調。這樣做時，別忘了在你的手下面墊一張保護用紙（圖199）。

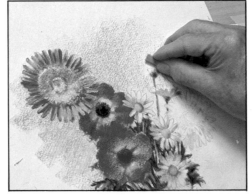

192

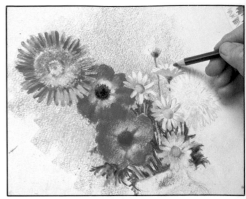

193

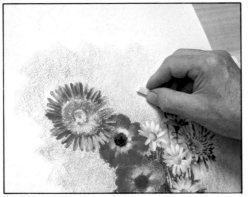

194

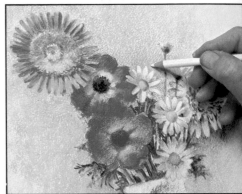

195

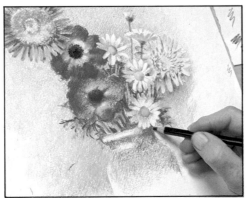

196

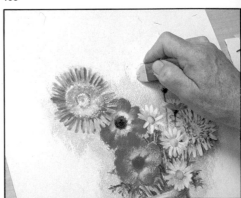

197

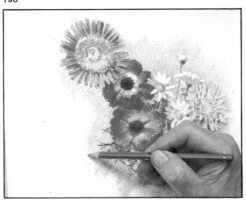

198

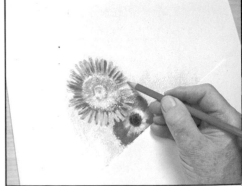

199

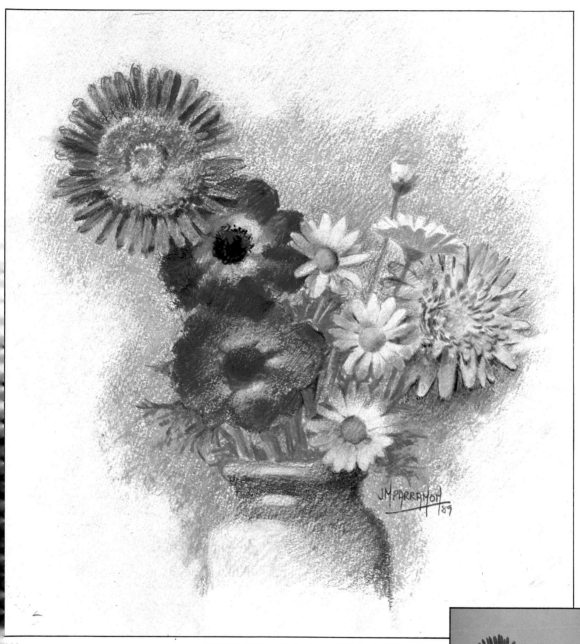

201

圖200和201. 這就是最後的完成圖（圖200）。我在無需調混色彩之下，用了三十幾種顏色。有些獨特的對比是我將某些形體周圍的背景塗黑時而造成的。我加入暗綠色藉以襯托出花形。整幅畫的畫法是「變化中求統一」。花的位置經過一點變動，以防形成花與花之間的任何「空洞」或空間，因而使構圖顯現出統一性和對比。我希望我的經驗至少可以鼓勵你以色鉛筆畫圖。

克雷斯波以油畫顏料畫秋牡丹

克雷斯波將以油畫顏料來畫插在瓷花瓶中的一束秋牡丹。在這瓶花旁邊放了一個水瓶和一個煙灰缸，以補充這幅畫的構圖（請看圖202中的實物）。克雷斯波解釋：「這些秋牡丹是我昨天買的。買時都只是花苞而已，所以今早我就開了暖氣提高室溫，使花朵綻放。由於好花易謝，我必須在兩次作畫期間將畫完成。」

材料

圖203和204顯示，克雷斯波的調色盤是塊60×60公分的正方形木板，面積相當大。這調色盤放置在畫架前方，與畫家和畫布相隔適中。在調色盤上有克雷斯波即將用到的色彩：

鈦白

土黃

中黃

中橙黃

鎘紅

茜草紅

永固綠

暗綠

生褐

普魯士藍

以下則是克雷斯波將要用到的一些較特殊的顏色：

淡鈷藍紫

深粉紅

暗紫

深鎘紅

除了這些廠商製出的現成色彩外，克雷斯波也調了四種自製出的色彩：土黃、中冷灰、暖赭灰和混濁藍灰色。

圖204中是克雷斯波將要用的畫筆和基本材料：8號和12至14號的硬毛筆；6號和8號的牛毛筆；3公分和4公分寬的扁毛筆及抹刀。

圖202. 這是克雷斯波畫這幅油畫的實物：幾枝秋牡丹花插在一個藍瓷花瓶裡、一個藍灰色水瓶和一個小煙灰缸。

圖203和204. 克雷斯波的調色盤上有些他自己調出的特殊色彩（圖203）。這裡有幾支圓畫筆、刮刀和抹刀，是克雷斯波在作畫時將會用到的（圖204）。

202

203

204

第一階段： 打底稿

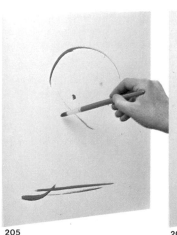

205

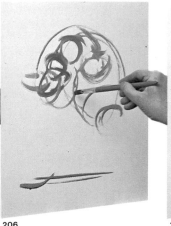

206

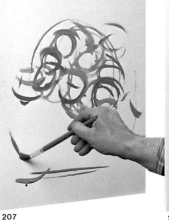

207

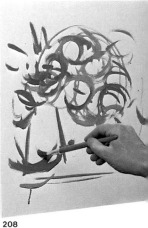

208

克雷斯波邊畫邊以一本舊電話本的紙拭淨畫筆。他說：「用舊電話本實際、好用、又經濟。」 然後他將畫筆伸進一杯礦泉酒精中清洗過,再以一塊舊布抹乾。克雷斯波又說：「我只用松節油稀釋顏色。」

克雷斯波開始在畫布上作畫。他想了一會兒,並先在半空中練習畫第一筆,移動著右手,好似真在作畫一般。然後,他以8號牛毛筆浸飽普魯士藍和松節油,很快地畫出了大概上的構圖、比例和配置。這個步驟不尋常之處是克雷斯波下筆畫底稿時輕鬆自在、快速且毫不遲疑地畫出了螺旋狀的圓圈。他的動作明確輕快,有些近乎痙攣性的。克雷斯波偶爾會停下來觀察、計算,然後立刻又以很快的動作繼續打底稿——一筆就是一葉,一個圈就是一朵花（這個步驟請見圖205至208）。

圖209所顯示的便是第一階段的結果。

圖205至208. 在這幾個圖中,你可以看到克雷斯波如何用松節油稀釋的藍色畫出底稿。

圖209. 這是已完成的底稿。花與花瓶和水瓶的比例和大小都已清楚界定出來了。

209

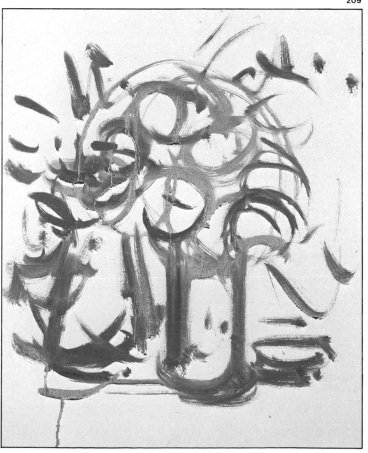

第二階段：背景

現在該畫背景了。克雷斯波決定用一種他自己以灰色加白、土黃和橙色調出來的暖灰色。他用寬畫筆將暖灰色整片塗在原本以普魯士藍畫出的線條上。當兩種顏色混合時，便產生一種中性的灰色。然後克雷斯波混合焦黃色、暖灰色和茜草紅而調出一種深褐色。他用深褐色畫花瓶、水瓶和花所放置的表面。

克雷斯波輪流用寬畫筆和一柄同寬的抹刀。偶爾他會以抹刀邊緣加「畫」幾筆，畫出細白線，以製造粗糙的效果。他不時注視實物，不斷加色，且暫不理會任何細節。他似乎是瞇著眼睛在看實物的。克雷斯波說當主題離他的畫架有 2 公尺遠時，他不認為有瞇眼睛的必要。「例如當我畫一大片的景色時，我必須考慮許多形狀和大塊大塊的顏色。」

克雷斯波繼續用扁畫筆和抹刀畫背景，畫出形狀，同時定出背景的色調與顏色（圖211至213）。

圖210至213.　一如柯洛所說的：「先畫背景。」克雷斯波以灰色、土黃色和橙色畫背景上半部，再以焦黃色加茜草紅畫下半部。他以一支4公分寬的畫筆和一柄同寬的抹刀交互使用，描繪並刮出邊緣來。

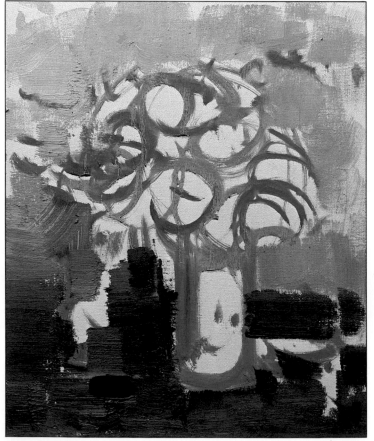

210

211

212

213

第三階段：畫紅色秋牡丹

克雷斯波用畫背景時所用的同一把抹刀將調色盤刮淨，抹掉所有的油畫顏料。他解釋道：「畫花朵務必要有乾淨的顏色。我們用來調色之處不能受到任何剩餘色彩的影響。」

克雷斯波在乾淨的調色盤上擠出一些較特別的色彩：淡鈷藍紫、深粉紅、暗紫和深鎘紅。他加入白色和各種不同的紅色去調色，邊說道：「你看得出來吧？深鎘紅加藍紫、淡紅和茜草紅，便可調出各種不同的紅色，可以用來畫紅秋牡丹鮮艷的色彩。」

現在克雷斯波已準備妥當，同時也開始畫花。他熱烈地畫著，且持續不斷地建構：以筆畫創造出花的形態；調和色彩；區別色調、濃度和亮度──右側是在陰影中，所以較暗；左側較亮。

第三階段的最後一步是克雷斯波在每朵花的中心畫上暗色的斑點當做花冠。他將筆輕沾一下油畫顏料後，邊看著實物邊在畫布上最精確的位置上斷斷續續地點出顏色來。然後他看看結果；有的就不再動它，有的則再多加上一些色彩（這個步驟請參看圖215至218）。

圖215至218. 以寬畫筆畫上一筆紅色便創造出一片花瓣；用14號扁畫筆沾一點深的顏色畫出花冠來。

214

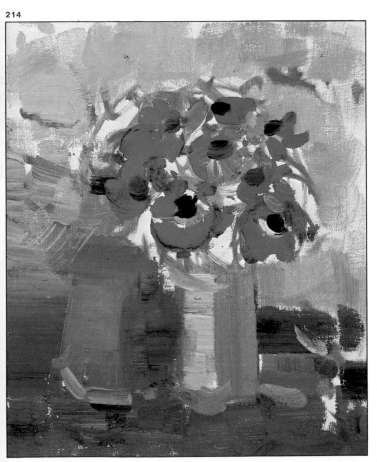

215

216

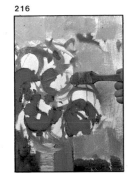

217

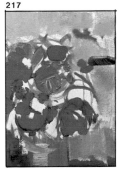

218

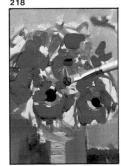

圖214. 這第三階段顯示克雷斯波已開始畫形體，並注意到色彩的協調了。

第四及最後階段：完成圖

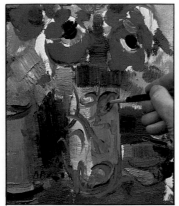

219

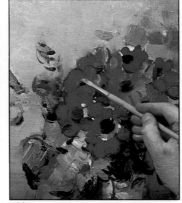

220

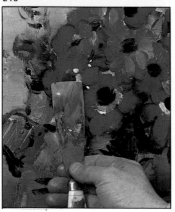

221

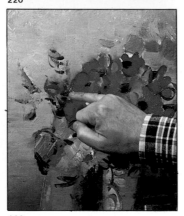

222

圖219至222. 克雷斯波開始第四階段，以各種深淺不同的綠色畫出葉子和花莖。他循序漸進地畫，不特別在畫的任何部位多下功夫。他以藍色畫出花瓶的紋路（圖219），又用8號畫筆（圖220）和一支抹刀（圖221）畫出花的外形和色彩。然後他用小指去混色和擦畫（圖222），並再用畫筆去改正形狀。

接下來，克雷斯波要畫的是插著秋牡丹花、有深藍色圖案的花瓶（圖219）。他用他特殊的自然筆法來畫。

克雷斯波輪流用他的寬畫筆和6號牛毛圓頭畫筆，偶爾也用抹刀，調混色彩並畫出花朵與葉子的形狀。他用小指修飾，並以抹刀、畫筆和手指交替使用（圖220至222）。這個先以快筆畫、再以較慢動作畫色彩的步驟是經過仔細斟酌後的自然表達。現在克雷斯波思考著在下一次、也是最後一次的作畫期間如何持續繪畫。「等兩、三天讓畫乾了之後再繼續畫，就不會有混色的危險。可是到時秋牡丹當然也不像現在這麼新鮮了，因此必須憑藉記憶去畫，而無法再仔細參照實物了。」

距第一次作畫三天之後，克雷斯波才開始最後一個階段。他現在不照實物畫；而是憑藉記憶，依照他所記得的去詮釋、去畫。

這次他選用6號和8號的牛毛畫筆，同時仍用他的小指去混色、使色彩漸層地均勻散佈、甚至去上色。

當他完成本畫時，他說：「我們必須不慌不忙，仔細觀察和計算，讓自己跳開畫面，再次思考。我們必須重視上次作畫的成果，保存即興、清新的筆觸，藉以詮釋這束鮮花帶給我們的體驗。」

克雷斯波的最後成品便是圖223的這幅畫。

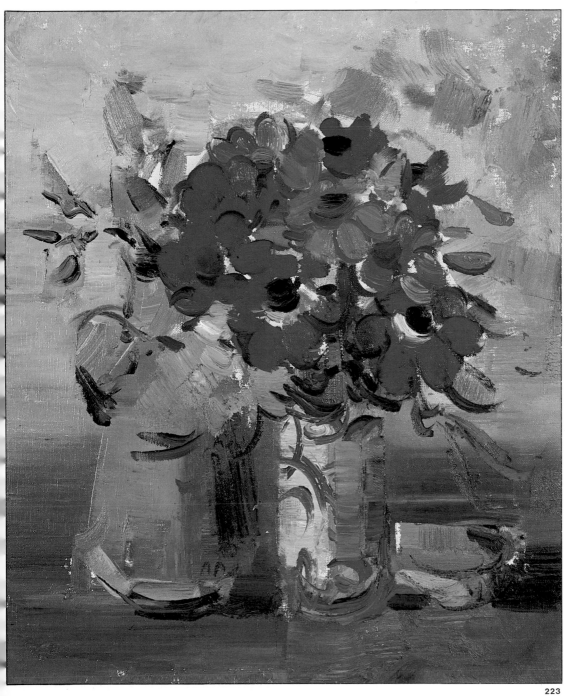

圖 223. 當顏色半乾時，他完成了畫作；有時會再修飾一片葉子或一朵花的色彩或形狀。他以畫筆輕點，去掉或增加一些小的地方。克雷斯波想像、創作，透過畫花的樂趣，使生活更加多彩多姿。

帕拉蒙以水彩畫一幅畫

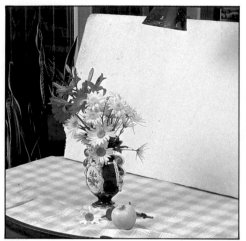
224

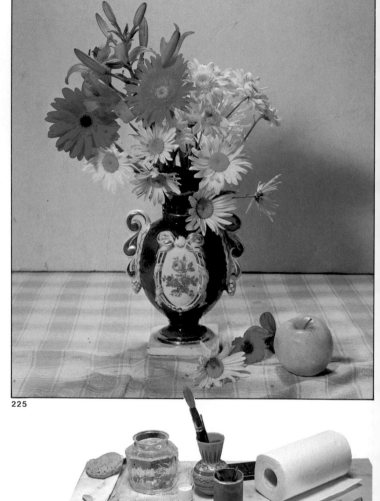
225

現在我將要畫插在瓷花瓶裡的一些鮮花，旁邊有顆蘋果和一、兩朵花，全都放置在格子桌布上（圖224）。

如圖225所示，我以一片塑膠板造就了灰白色的背景。

在圖226中，你可以看到我在畫本畫時選用了哪些畫筆：兩支貂毛圓筆（8和14號），和一支混有貂毛之寬合成筆（約1½公分寬）。寬畫筆的柄是用貝殼製成的，其尖端可用來刮掉色彩，留出空白。

我在塑膠調色盤上放有下列一些顏色：淺鎘黃、土黃、濃綠、朱紅、茜草紅、群青、鈷藍、普魯士藍和派尼灰(Payne's gray)。

我還會用到的其他材料包括：以廣口玻璃罐裝的清水、一塊小海綿、留白膠、一捲紙巾、管裝水彩、夾子、鉛筆和備用畫筆。

我選用的紙是阿奇斯(Arches)牌的畫紙；這種紙的尺寸為26×36公分，以二十張一疊批售的。你或許也知道，這種畫紙不需要拉開或襯墊，因為它厚度適中且四周已上了樹膠。

圖224和225. 我把實物放在一片塑膠板所形成的明淨背景前（圖224），以配合水彩畫的淺色構圖。在圖225中你可以看到

我的實景包括一些雛菊、百合花和菊花，插在一只瓷花瓶內，旁邊放了一顆蘋果和幾朵花，一起放置在格子桌布上。

圖226. 這些是畫水彩畫需用到的材料：放有各種顏色的調色盤、畫筆、夾子、一捲紙巾、一塊海綿，及一個裝水的容器。

第一階段：打底稿

我相信一幅成功的水彩畫歸功於兩個基本因素：精確的畫面和自然的繪色。我所謂的「精確」並非鉅細靡遺的。我認為一幅水彩畫應該要有好的構圖，其空間與比例都要與實物完全吻合，但不一定要包含所有的細節 —— 例如畫出每片葉子和花瓣。第二個因素 —— 自然的繪色 —— 使畫家得以輕鬆自在地畫，而不要讓畫顯得太僵硬。

了解這些概念後，你可以在本頁的附圖中看到我以內含放射狀線條的圓圈把紅色和橙色的花朵畫在一起。畫雛菊的方式和畫其他鮮花並無不同。要注意的是，瓷花瓶已細心繪出，儘管仍只是底稿而已。另外，也請注意到線條畫的品質。

我需要畫線，但不加陰影，因為水彩本身的透明性（陰影會破壞顏色的透明性）。 因此，陰影和外形必須以色彩畫出 —— 這是你將會看到的一個步驟。

圖227至229. 首先，我必須先用線條畫出底稿；不加陰影，且線條盡量簡單。記住水彩是透明的，所以你不希望在最後的成品中還看到鉛筆線條。在圖227和228中，你可以看到紅花是以簡單的圓圈加放射狀線條繪出的，兩個同心圓的則代表雛菊。

227

228

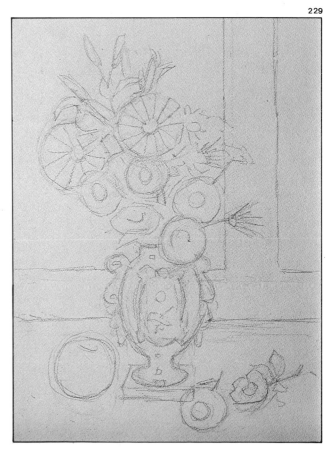

229

第二階段：白色與淡色

我現在要開始著色了。不過請先讓我提醒你，在水彩畫中保留白色與淡色是非常重要的。水彩並非不透明顏料；水彩是透明的，所以你要的白色便是畫紙上的白色。因此，畫家幾乎得繞過白色形體，以保留紙面顏色。保留白色是在開始著色時就必須做的。大致說來，先畫背景，然後開始留前景與中景中形體的白色。我就以這個方式開始畫，以藍灰色代表天空的背景（我在微傾的畫板上作畫，且混出的色彩要夠用，才能使背景保持一致，不至於中斷）。

有些主題在暗色背景下可能要先保留淡色的線條或細線；圖231中的A花正是如此（請參看第103頁圖250中的完成畫作）。 在保留細線的情況下，你可以用畫筆沾上留白膠畫出來，稍後再用橡皮擦把留白膠擦掉即可。留白膠可溶解於水中，但只溶解一部份——畫筆會變得難以清洗，因為留白膠會黏在筆毛上，甚至毀壞畫筆。我的忠告是只有在很難用畫筆保留形體的不得已情況下，才使用留白膠。使用留白膠時，更別忘了要用一支舊畫筆。

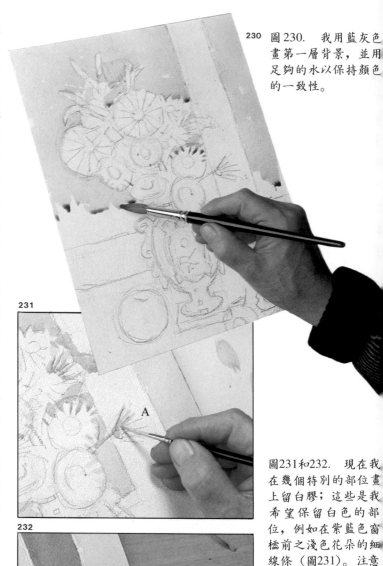

230　圖230. 我用藍灰色畫第一層背景，並用足夠的水以保持顏色的一致性。

圖231和232. 現在我在幾個特別的部位畫上留白膠；這些是我希望保留白色的部位，例如在紫藍色窗櫺前之淺色花朵的細線條（圖231）。注意到留白膠是防水的，所以不會著上水彩的顏色。

圖233. 留白膠也可用來保留反光的部位。

第三階段：完成背景並開始畫上色彩

以紫藍色畫好我想像的窗框後，我用以
水稀釋過的土黃色畫天空部份，以達到
一種明亮但溫暖的氣氛。為使色彩有層
次，我將畫倒過來畫，並用力擠壓畫筆，
好似它是海綿一般。然後我開始畫紅花、
橙花和橘紅色的百合花。接著，我在花
瓶塗上第一層暗藍色，再為蘋果塗上第
一層土黃色；蘋果的左上方色彩加更多
水稀釋以表現它向光的部份。蘋果上方
的暗綠色小塊便是為了表現光澤，以留
白膠保留下來的部份。

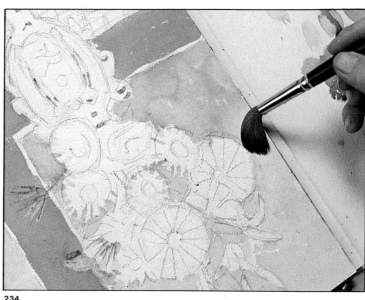

234

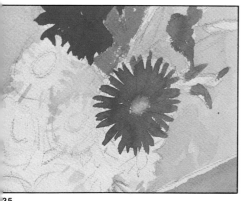

35

這幅畫在10分鐘之内就可以上好顏色。
你看得出它已接近完成了。

圖234. 現在，為了
使色彩更易於與第一
層顏色混合，我將畫
倒過來後，以暖色在
背景的下半部塗上第
二層顏色。

圖235和236. 在這兩
圖中，你可以看出為
保留底稿中的形狀，
著色和打底稿是必要
的。

236

第四階段：呈現色彩

在這個階段之始，我將襯在窗框上之花朵的留白膠擦掉。然後我專注畫花瓶：將外形模畫出來後，我開始畫它的浮雕──即在藍花瓶中央的裝飾浮雕──又用留白膠保留某些亮光處。接著，我為黃色花朵上第二層顏色，使它們幾近完成。現在我必須畫白色雛菊花瓣的四周，以保留它們的白色形體。完全精確地畫出每個花瓣的細節當然是不可能的。最重要的是你可以立即看出主題的形體和色彩；簡而言之，毫無疑問地知道這些就是雛菊。

沒有任何規則可以解釋這種畫法──也許是寫實印象派吧。想要學會只有靠多畫花一途。

237

238

239

240

圖237至240. 你可以看到我將留白膠擦掉，留下白色的空處和線條，使我可以在深色背景上畫淺色的形狀（圖238）。在下一圖中，注意到有吸水力的紙在測試色彩、調配色調，和吸去筆的多餘水份時有多重要。注意看我如何沿著雛菊花瓣的周圍著色以保留其形狀。

圖241. 在這個階段完成時，這幅畫已呈現大致的色彩，雖然仍需調整並在形體上畫出對比。

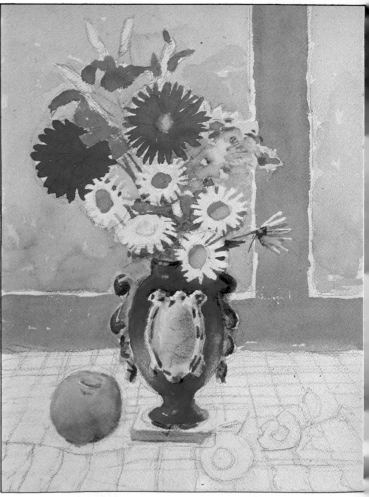
241

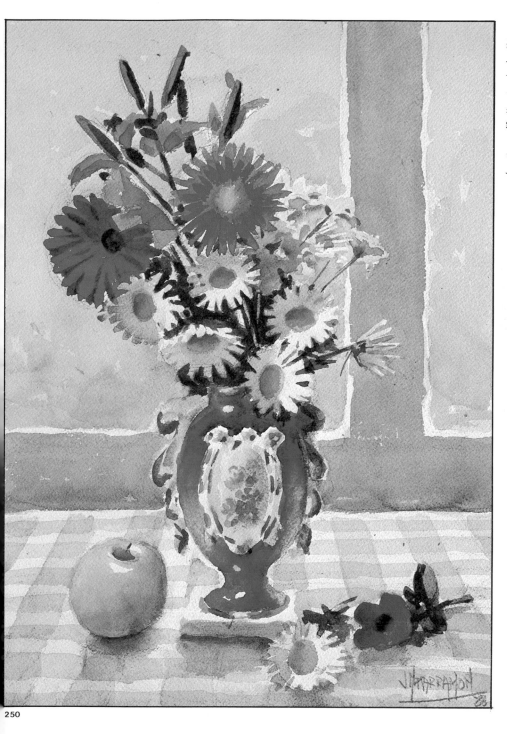

圖250. 完成的畫作顯示出水彩是表現花之細緻與艷麗的完美素材。這幅畫也告訴你為了得到這種效果，必須經常研究及練習繪畫，學習關於「打底稿著色」和保留空白或淡色部位的一切。

250

克雷斯波以油畫顏料畫蓴菜花
（第一階段）

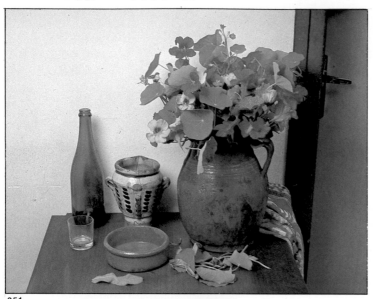

251

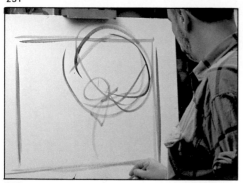

252

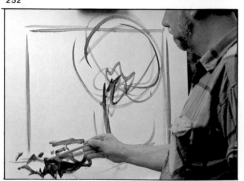

253

克雷斯波擺置好實物後，解釋道：「這種花極易謝，所以我必須在兩次作畫期間就畫好這幅畫。首先，我會設法掌握花的新鮮度，到第二次作畫時就畫背景、瓷瓶，和葉子，因為我深知那些花的神韻必須在第一次嘗試時就得捕捉。」

他開始作畫。在片刻沈默和研究間，他時而注視實物，時而看著畫布，又回頭再看實物……然後他在畫布上畫出一個長方形（圖252）。這時我問他：「你要將畫的尺寸縮小嗎？」克雷斯波回答：「不是，這個長方形就是框架——也就是實體在畫中的大小尺寸——這樣我才能事先估算實物邊緣。」

他以畫筆沾深生褐色加大量松節油，畫出構圖的一些主要形狀。

圖251. 在畫花藝術的最後一個範例中，克雷斯波將以油畫顏料畫插在瓶中之蓴菜花、一個瓷器罐、一個盤子、一個玻璃杯和一個綠色瓶子共同組成的靜物。

254

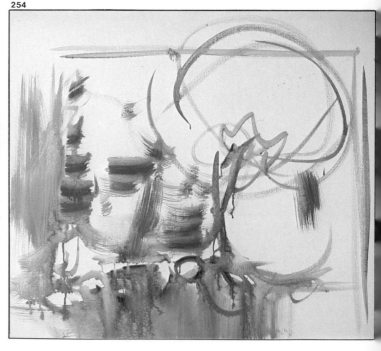

圖252至254. 克雷斯波一開始時先畫出一個矩形，為實物創造出佈局。然後他在矩形內畫出一系列的形體，這些形體將發展為這幅靜物畫的形狀。此時這幅畫看來仍是很抽象的。

第二階段：畫底稿與塗背景

克雷斯波為這幅畫選用的是一支 3 公分寬的畫筆和焦褐、紅、綠、群青和白色。他將白色塗在背景顏色最亮的部位。深生赭色用來畫各種形狀，與白色融合，產生一種極接近實體背景的清灰色。克雷斯波用永固綠和白色畫出瓶子的外形，橫向下筆。然後他拿起抹刀畫出陰影及水瓶和盤子的形狀。他以抹刀邊緣畫線，用線條呈現出這瓶花的曲線。接著，他用一支圓畫筆畫白色部位四周，而這些白色部位便是他稍後將畫上黃、橙、紅各色鮮花之處。

圖255至257. 這三個影像都無任何圖形，只是以克雷斯波用綠加白色調出的深色顏料畫出抽象的形狀。克雷斯波在畫這背景的同時，已保留以後用來畫花朵的空間。

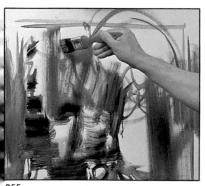
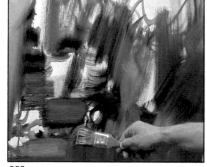
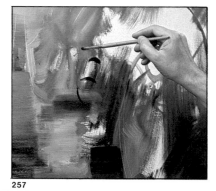

255

256

257

圖258. 到此畫布已完全塗滿顏色和形狀，稍後將發展為這幅靜物畫的表面配置。

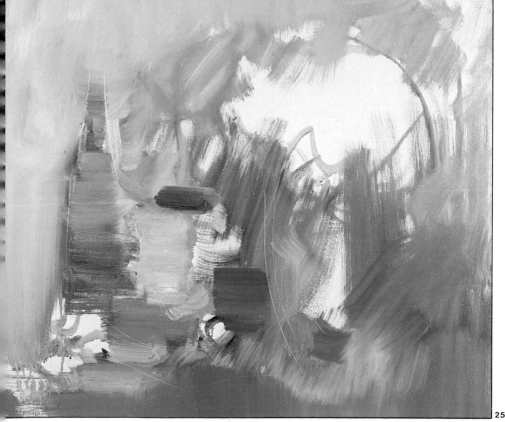

258

動筆畫花卉

第三階段： 修飾外形與色彩

圖259至261. 克雷斯波現在開始畫花，用3公分的寬畫筆和一柄同寬的抹刀。他畫出形狀，並用抹刀與寬畫筆創造出花瓣（圖259與260）。在這第三階段中，你可以看到畫布上滿佈顏色。

在這階段，克雷斯波用12號寬畫筆開始在花瓣上上第一層顏色。他用來畫花瓣的色彩為淡鎘紅和鎘橙黃，再混合一些中鎘土黃色。他以類似的寬筆畫花的闊葉，只是有時又用抹刀製造出長方形的一塊塊顏色（請看圖259、260和262）。然

後，他用牛毛圓畫筆以近乎黑色的深灰色畫出花瓣和葉子的外形（圖263）。
在第三階段的最後一張照片中，你可以看到克雷斯波已對形體和色彩加以修飾。他在此一接近完成的階段中將會不斷地潤飾。

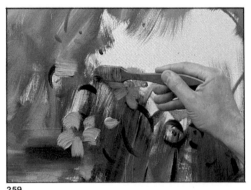
259

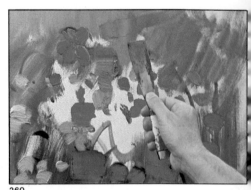
260

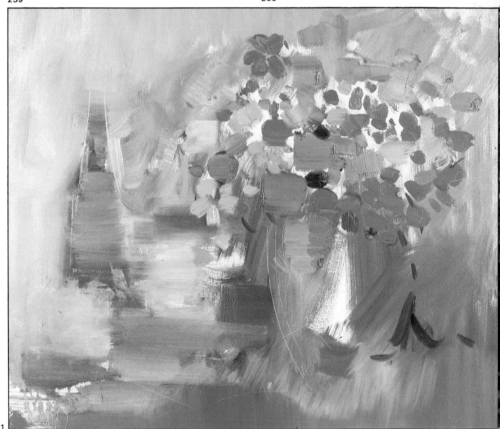
261

到目前為止，你得以一步一步地遵照克雷斯波畫花時的材料和技巧。然而，你仍不知道影響他繪畫方式的一般概念為何。因此，我問克雷斯波：「你可以簡單地解釋一下你的繪畫概念嗎？」他手拿抹刀，暫停下筆，答道：「我會同時進行整個畫面。我從不一樣一樣畫，由上到下之類的。唯一的方式就是同時用色，自始至終，而不集中於某一特定區域，所以每一部份都同時並進，而且在完成之前沒有一樣是確定的。」

圖264便是克雷斯波畫花卉的一則佳例。

圖262至264. 克雷斯波以抹刀修飾，並以牛毛圓畫筆畫上暗色線條（圖262和263）。最後他進入接近完成的階段；這幅畫的形狀與色彩都大致底定了（圖264）。

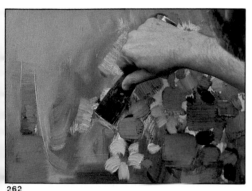
262
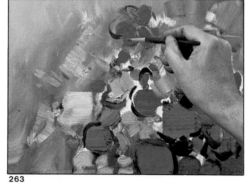
263
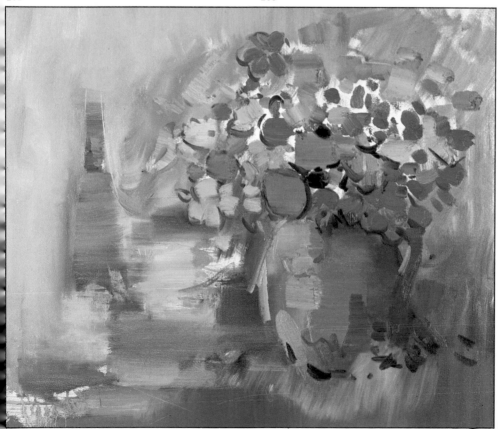
264

第四和最後階段：完成圖

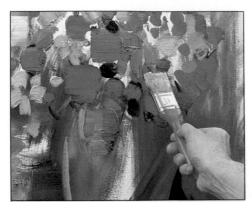

265

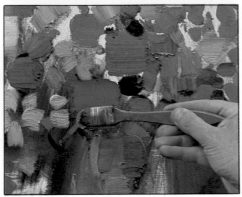

266

圖265和266. 克雷斯波用了調色盤上所有的色彩，經過這一漫長的過程後，他又用暗綠色去表現出某些綠葉的光澤。克雷斯波用一支畫筆和抹刀分別修飾每個花瓣和每片葉子。現在，這幅畫完成了。

這幅畫已快完成了。克雷斯波現在放慢了速度——一筆畫便是一個花瓣；抹刀的一個動作就是一片葉子。他斟酌每一筆，非常專心地探討畫布上的每一個色調、陰影和顏色。克雷斯波強調：「你必須要看得出每片花瓣和花朵每一部份的不同。你要清楚地詮釋色彩和對比，才能使它們更豐富、更有變化。」他用暗綠色為底，開始準備一種混濁的亮綠色。「你必須創造並區分顏色。」他邊說邊以普魯士藍和鎘橙黃調和暗綠色。「你看到了吧？將暗綠色化為一種混濁色，我可以調出各種不同的綠色來畫葉子，使葉片彼此協調。」

最後是色調與色彩的重疊，畫出形狀和表面來，也顯示出蒔菜花花瓣與葉子的構造。

這幅畫已經完成了，但克雷斯波說：「我會將它放到明天或後天。這是我的最後忠告，因為必須讓畫完全乾透。要等兩、三天都不去看它，然後才能真正接受它已完成了。」

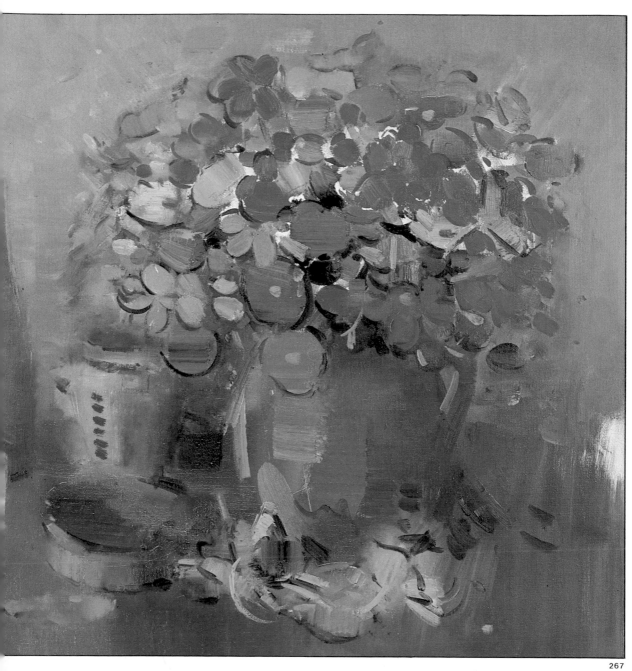

267

圖267. 這便是完成圖。克雷斯波說:「最好將它留置幾天,然後花的色澤會更好,與畫中的其他形體和色彩融合為一。」回頭觀察實物是很重要的(圖251)。看著克雷斯波對花朵的詮釋,你可以看出比例上花比其他部分要大許多,而使花成為視覺焦點。其他部分因形狀與色彩的統一和簡化而全都淪為次要。這是一幅好畫,也是結束本書畫花卉藝術極佳的一課。

個人資料庫

繪畫的材料與工具有很多種；要用哪一種，端看你選擇哪種技巧。慢慢的，你會累積許多珍貴的畫材，成為你個人獨有、無可取代的收藏。

先前我們所選用的是專業畫家們最常用的一些材料。不過現在我們要告訴你許多領域的藝術家們如何使他們的工作更易於入手。我們要說的便是成立個人資料庫，收集各種你感興趣的花卉照片和圖片，以便日後選用。

其實做法很簡單：

任何時候你到鄉間、公園，或花園去時，都把好看的植物或花卉拍照下來。你也可以把雜誌上的一些好圖片剪下來，或向專門經營植物花卉的公司索取目錄或廣告單，或將你去參觀的每座花園的目錄和簡介保留下來。不知不覺中，你便建立起一個可供參考的資料庫了。

收藏的方式隨你選擇：可以按植物花卉的種類來收放，也可以按照顏色或其他的。所有的資料都可以分門別類放入資料夾中。

我們相信，身為花卉畫者的你，將來要選擇下一幅花卉畫的主題時，你的資料庫必會派上用場的。

圖268. 花卉畫可以說是需要最多考證的主題之一。建立資料庫是非常有用的；可以以顏色、種類或花形來分類歸放。

268

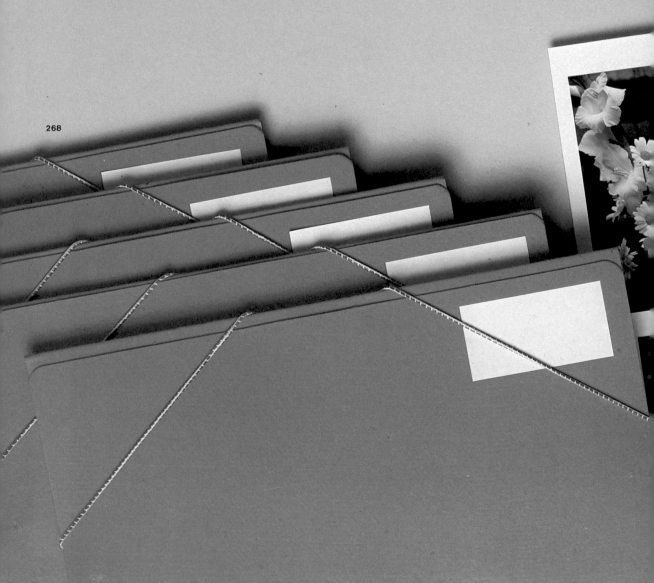

普羅藝術叢書

揮灑彩筆
不再是遙不可及的夢

畫藝百科系列

全球公認最好的一套藝術叢書
讓您經由實地操作
學會每一種作畫技巧
享受創作過程中的樂趣與成就感

普羅藝術叢書

畫藝大全系列

解答學畫過程中遇到的所有疑難

提供增進技法與表現力所需的

理論及實務知識

讓您的畫藝更上層樓

色	彩	構	圖
油	畫	人體	畫
素	描	水彩	畫
透	視	肖像	畫
噴	畫	粉彩	畫

當代藝術精華
————滄海叢刊・美術類

理論・創作・賞析

生活
也可以很藝術————

美術鑑賞

趙惠玲 著

欣賞美術作品

是人生中最愉悅而動人的經驗。

藉由深入淺出的文字說明

與豐富多元的圖片介紹，

本書將帶您進入藝術的殿堂，

暢享藝術的盛宴。

國家圖書館出版品預行編目資料

畫花世界／Parramón's Editorial Team著；
　　謝瑤玲譯. ――初版. ――臺北市：
　　三民，民86
　　　面；　　公分. ――（畫藝百科）

　　譯自：El Arte de pintar Flores
　　ISBN 957-14-2641-5（精裝）

　　1.繪畫―西洋

947.3　　　　　　　　　　　　　86006176

國際網路位址　　http：// sanmin. com. tw

© 畫　花　世　界

著作人　　Parramón's Editorial Team
譯　者　　謝瑤玲
校訂者　　游昭晴
發行人　　劉振強
著作財
產權人　　三民書局股份有限公司
　　　　　臺北市復興北路三八六號
發行所　　三民書局股份有限公司
　　　　　地　址／臺北市復興北路三八六號
　　　　　電　話／五○○六六○○
　　　　　郵　撥／○○○九九九八――五號
印刷所　　臺北市復興北路三八六號
門市部　　復北店／臺北市復興北路三八六號
　　　　　重南店／臺北市重慶南路一段六十一號
初　版　　中華民國八十六年九月
編　號　　S 94039
定　價　　新臺幣貳佰伍拾元整

行政院新聞局登記證局版臺業字第○二○○號

有著作權·不准侵害

ISBN 957-14-2641-5（精裝）